貓咪玩具魔法DIY

讓牠快樂起舞的�575種方法

貓咪玩具魔法DIY

讓牠快樂起舞的55種方法

貓咪玩具魔法DIY
讓牠快樂起舞的�うう種方法

李麗文 著

寵物當家系列 003

作者序－關於貓咪玩具魔法DIY

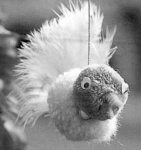

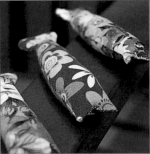

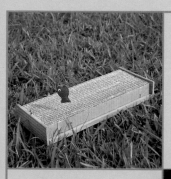

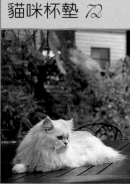

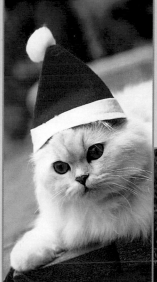

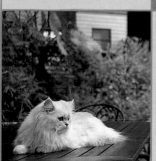

CONTENTS

目錄

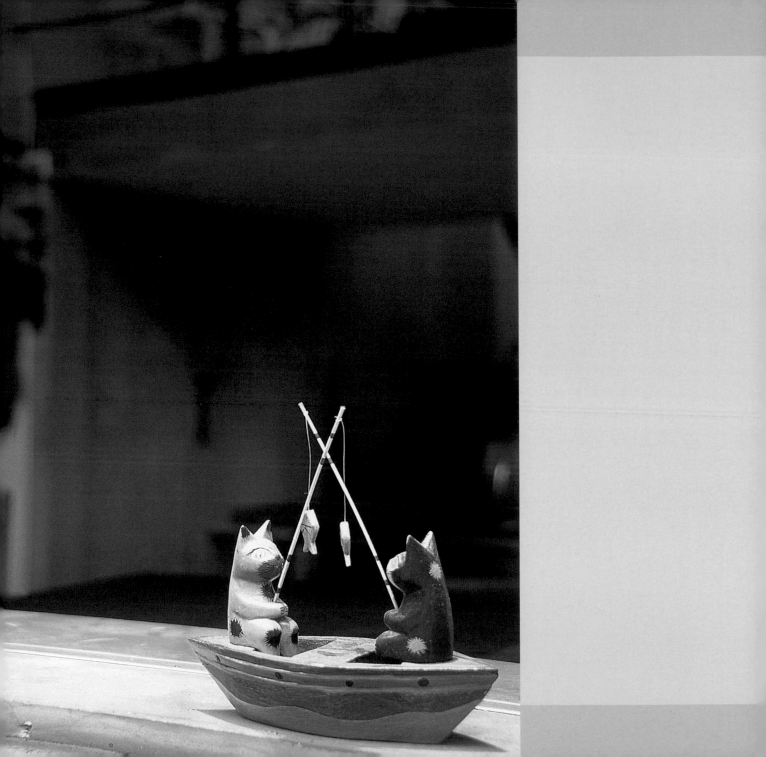

作者序
關於貓咪玩具魔法DIY

　　可愛的貓咪人人愛，相信每個主人對愛貓都會奉上自己整顆心，不時照顧牠們，也不時陪貓咪玩耍。根據專家指出，貓咪需要主人陪伴一起遊玩，才能培養出良好的互動關係，多花些心思陪伴貓咪，會讓主人與貓咪雙方面都能保持愉悅的心情。

　　寵物店中眾多的玩具與用品，小小一件就如此昂貴，常讓愛貓主人想要又不敢下手購買，若是有機會讓愛貓的讀者，能夠省下一筆費用，又能從DIY中得到不少樂趣，何樂而不為。

　　自己DIY寵物的玩具並不困難，多多利用手邊的材料就能做出讓貓咪好玩的玩具，與市售的用品玩具比較，除了省錢外，更多了一份自己的心意與巧思，也因為是自己DIY，更能注意到自己貓咪的習性，發揮出最佳的效用。製作這本書時，多虧了我的夥伴YUMMY～一隻金吉拉貓咪，做出的成品，馬上送給她試驗，嗯～效果不錯，通過測驗才放入本書中，並且在我DIY時，不時搗亂的也是YUMMY，真是讓人好氣又好笑啊！貓咪的破壞力超強，因此在DIY時，要考慮到東西是否堅固，不然就多花點時間，一次多做幾個，破壞了，馬上換新。

　　再說，書中多數玩具是可以互換做法的，從多種示範的玩具中，讀者動動腦筋又可以有好幾種玩具出現喔！如此加上貓咪用品等DIY，相信書中必能教您多達55種的巧思，親愛的貓迷們，快來試試貓咪玩具魔法DIY內的東西！

第一單元

與貓咪一同起舞 Kitty Toys

在貓咪的世界裡，玩樂是牠生活中的重要課題，
而陪著貓咪遊戲分享貓咪的愉悅，
也是主人一大樂事！
現在就教您用最省錢的方法，
運用巧思製作出多種可愛又俏皮的貓咪玩具。
瞧！貓咪正發出興奮的叫聲哦！

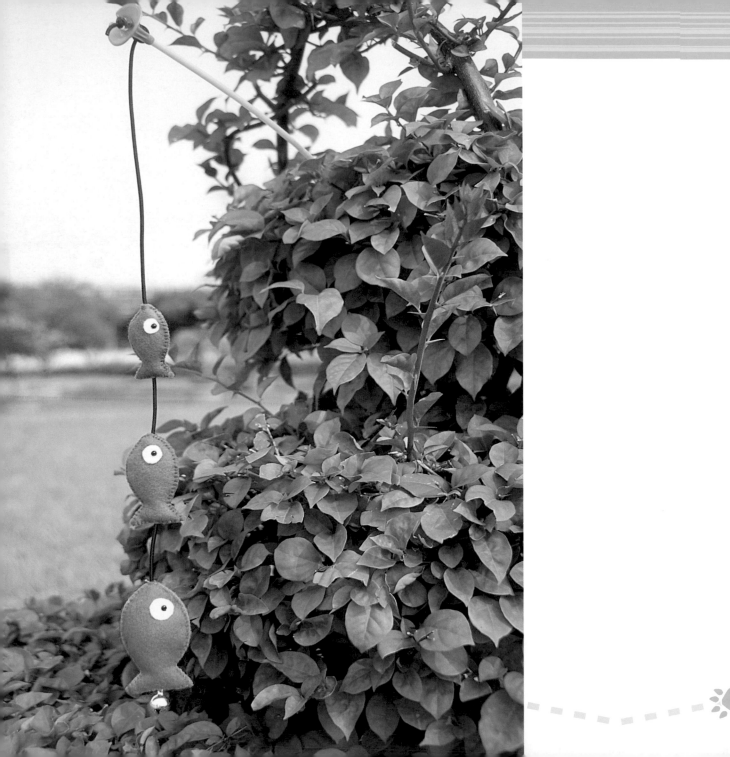

逗貓棒系列
大魚吃小魚

材料

- 不織布（3色）各10公分見方
- 黑色珠子6顆
- 尼龍繩（30公分）1條
- 圓環1個
- 棉花少許
- 氣球棒1支

Steps 做法

01 將不織布依紙型(參見第74頁)剪下，用基本縫法先縫合半邊。

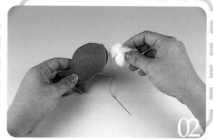

02 從最下面的大魚開始塞入棉花。

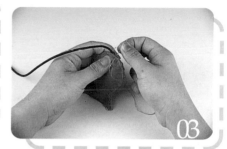

03 塞好棉花之後，再縫合另外半邊魚。

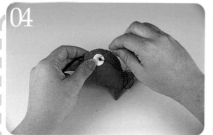

04 於完全縫合前，把彈性繩打結固定在魚頭尖端。

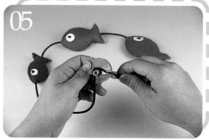

05 依序將中魚、小魚間隔5公分串連起來。

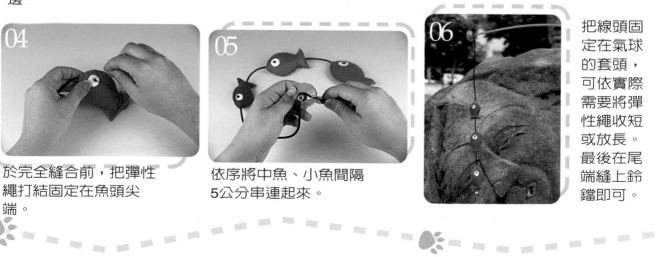

06 把線頭固定在氣球的套頭，可依實際需要將彈性繩收短或放長。最後在尾端縫上鈴鐺即可。

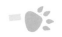

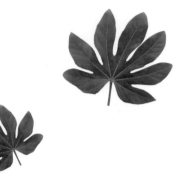

貼心
小叮嚀

拿到的氣球棍，除了塑膠棒
可以當逗貓棒外，固定氣球
的塑膠頭也可以留下來，當
作固定繩索的工具很好用
喔！

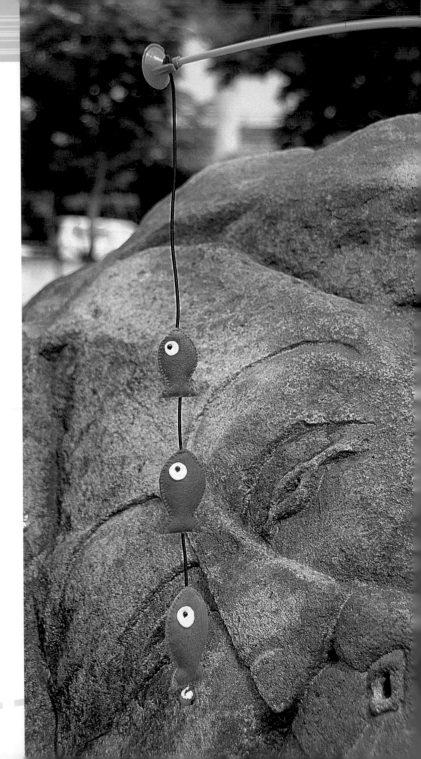

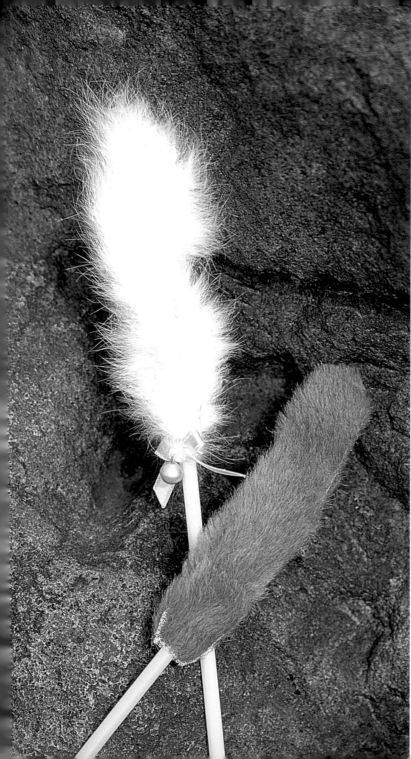

逗貓棒系列
狗尾草

材料

- 兔毛或絨毛布各6公分 x 12公分
- 厚卡紙0.5公分長條 ■ 緞帶10公分
- 小鈴鐺1個 ■ 氣球棒1支

Steps

做法

① 將兔毛或絨毛布依紙型(參見第73頁)
剪成2片，並把氣球棒的一端稍微壓扁。

② 把強力膠塗抹在兔毛或絨毛布的內面，
待幾分鐘後將兩片布中夾入
厚卡紙與氣球棒黏合。

③ 緞帶打成蝴蝶結與小鈴鐺，
縫在氣球棒與兔毛交界處即可。

材料中兔毛也許不好買，
不過兔毛的柔軟細長是絨
毛布比不上的！做出來的
成品也比較有價值感！

貼心
小叮嚀

如**狗尾草**般隨處晃動，挑逗貓咪蠢蠢欲動的心！

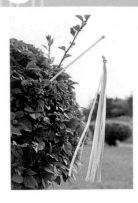

逗貓棒系列
繽紛彩帶

讓**貓咪**眼花撩亂，頭兒隨著目光擺動！

材料

- 三色緞帶（0.7公分寬）各4尺
- 大小銅帽各1個 ■ 塑膠線10公分
- 小鈴鐺1個 ■ 氣球棒1支

Steps 做法

1. 將緞帶以2尺為單位剪斷排列一起，並以塑膠線捆住中間。
2. 依序穿入大銅帽、鈴鐺、小銅帽，並留約6公分長度的塑膠線以供打結。
3. 剪去多餘的線頭，把作好彩帶的小銅帽黏到氣球棒的一端即可。

貼心小叮嚀

彩帶與氣球棒之間的塑膠線具有彈性，可增加甩動逗貓棒的變化與活動力，若是找不到銅帽，直接用捆絲或縫線固定在氣球棒上也行。

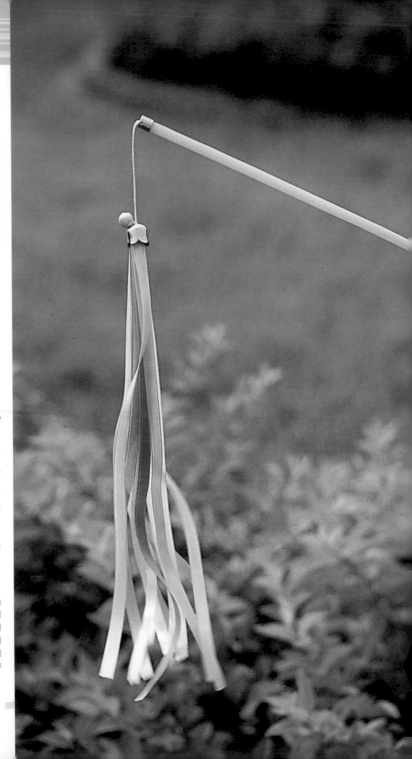

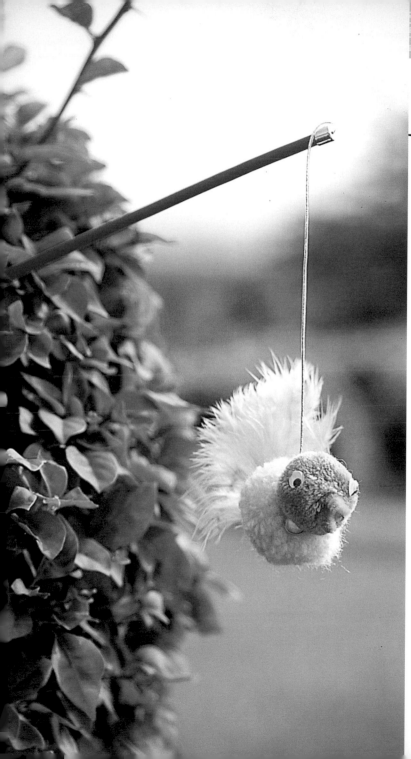

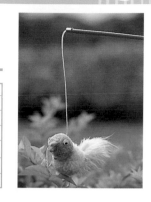

逗貓棒系列
可愛小鳥

可愛的**小小鳥**展翅飛翔，沒有悅耳的叫聲，卻有靈活的身手！

材料

- 毛線球1大1小 ■ 毛根2公分
- 活動眼2個 ■ 彩色羽毛2支
- 小銅帽1個 ■ 塑膠線15公分
- 小鈴鐺1個 ■ 氣球棒1支

Steps

做法

1. 大毛線球做小鳥身體，小毛線球做小鳥的頭部，黏合後，再黏上尾部的羽毛。
2. 將毛根彎成V字形，黏在頭部的嘴位，最後加上兩眼黏合。
3. 把塑膠繩穿過鳥身，一端綁上鈴鐺，另一端穿過銅帽後打結，再將銅帽黏到氣球棒的一端即可。

貼心小叮嚀

做好的小鳥不僅可以用在逗貓棒，也可以作成不倒翁的玩具，或是吸盤的玩具，隨意變化就有多種玩具出現！

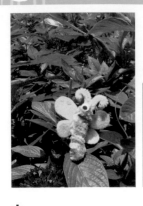

逗貓棒系列
小蜜蜂

小蜜蜂，飛到東！飛到西！貓兒眼球跟著轉！

材料

■ 不織布少許　■ 毛根3色各1支　■ 活動眼2個
■ 小銅帽1個　■ 塑膠線15公分
■ 小鈴鐺1個　■ 氣球棒1支

Steps

做法

1. 將毛根彎成V字形，兩端彎成螺旋狀作成蜜蜂觸鬚，再將另外兩色毛根平行包圍住觸鬚的下半部作成蜜蜂的身體。
2. 把不織布剪成蜜蜂的翅膀，穿過塑膠線，黏在蜜蜂身體上，頭部再加上兩眼黏合。
3. 塑膠線穿過鈴鐺，另一端穿過銅帽後打結，再將銅帽黏到氣球棒的一端即可。

貼心小叮嚀　若是把小蜜蜂的翅膀變大，再換成粉色的不織布，也可以變成美麗的蝴蝶！

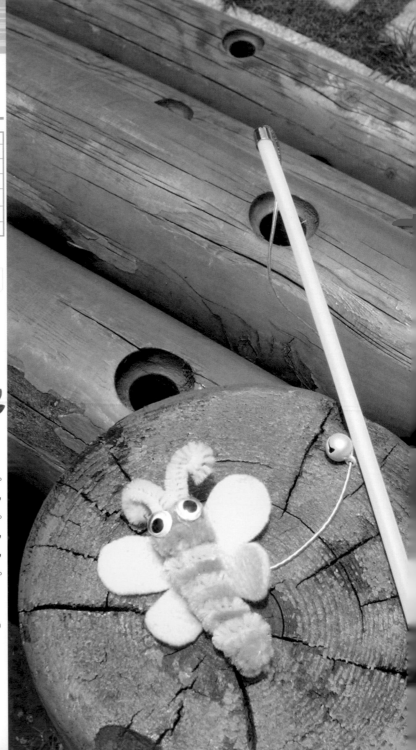

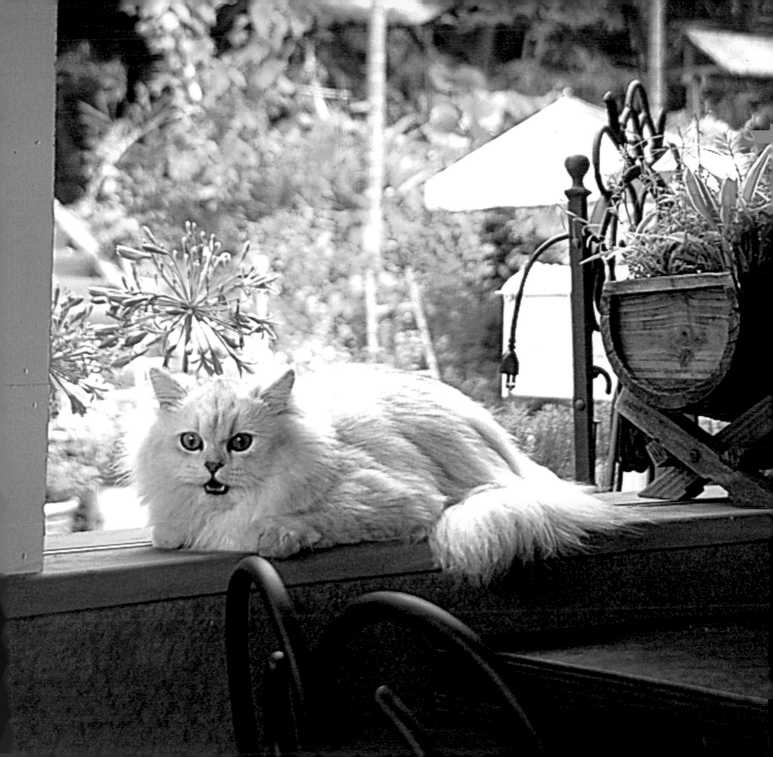

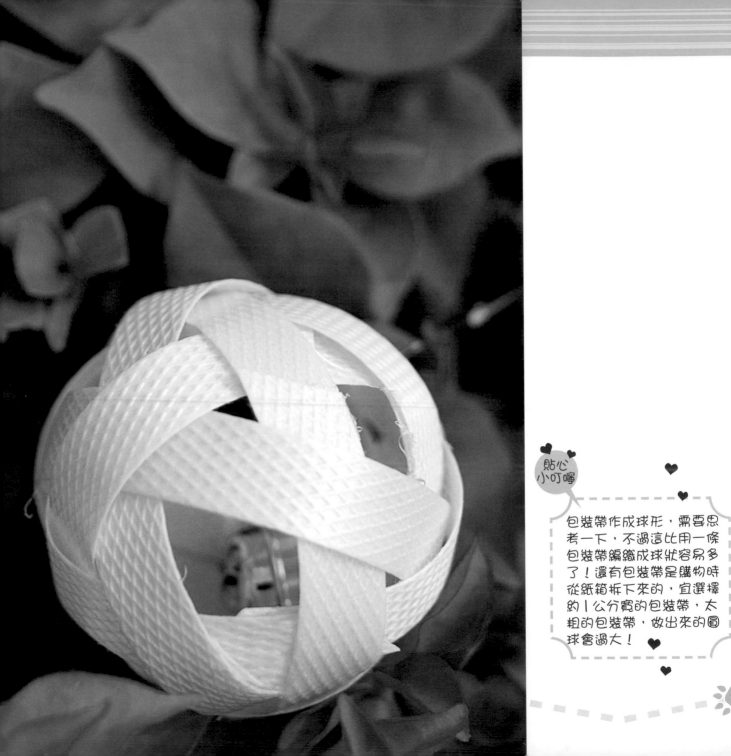

包裝帶作成球形，需要思
考一下，不過這比用一條
包裝帶編織成球狀容易多
了！還有包裝帶是購物時
從紙箱拆下來的，宜選擇
的1公分寬的包裝帶，太
粗的包裝帶，做出來的圓
球會過大！

滚球玩具系列
包裝帶滾球

滾呀滾～鈴鐺跟著轉，**貓咪**跟著跑！

材料
- 包裝帶120公分
- 鈴鐺1個

Steps 做法

將包裝帶剪成18公分長6條，取一條兩端黏合成一圓圈，再取一條穿過第一個圓圈兩端黏合。

重複圓圈的步驟，慢慢成球狀。

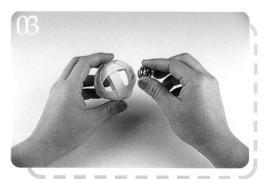

剩下最後一條包裝帶時，先將鈴鐺放入球中。

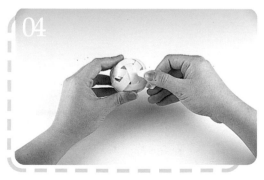

再把包裝帶黏合即可。

滾球玩具系列
彩繪滾石

換個**面貌**，讓人嚇一跳！

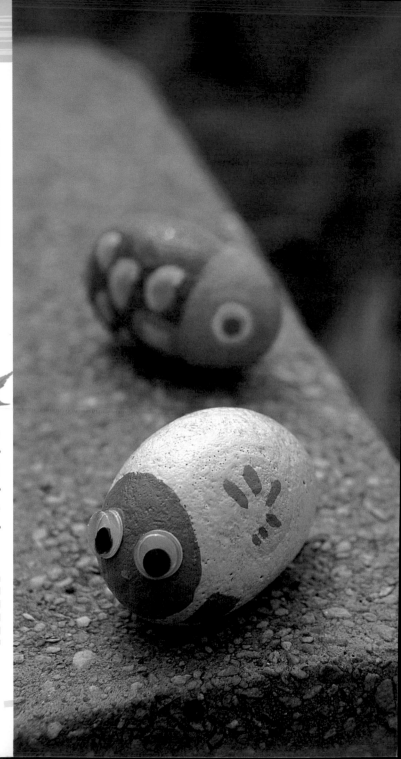

材料

- 圓形或橢圓形鵝卵石1個
- 廣告顏料 ■ 透明指甲油

Steps　做法

① 從河邊撿來的鵝卵石，先洗淨晾乾。

② 將心中構思的圖案以鉛筆在石頭上打草稿。逐一用廣告顏料上色，

③ 待全部顏料乾透時，塗上指甲油。

貼心
小叮嚀

上色時要注意單一色彩乾時，才能再畫上下一種色彩，否則顏色很容易混濁，可以用吹風機加速顏料乾透。

滾球玩具系列
傻瓜滾球

材料

- 組合塑膠球（小）1個 ■ 鈴鐺1個
- 金銀蔥毛線球1個 ■ 珠子2～3個

做法　Steps

- 將組合塑膠球拆開放入毛線球、
 鈴鐺、珠子即可。

貼心
小叮嚀

若塑膠球容易上下分開，
則要將開口部分黏合！組
合塑膠球是投幣式玩具機，
裝玩具的包裝外殼，買了
玩具，千萬別丟了外殼！
瞧，不是用上了嗎？

別說我傻瓜！其實我**最聰明**了！

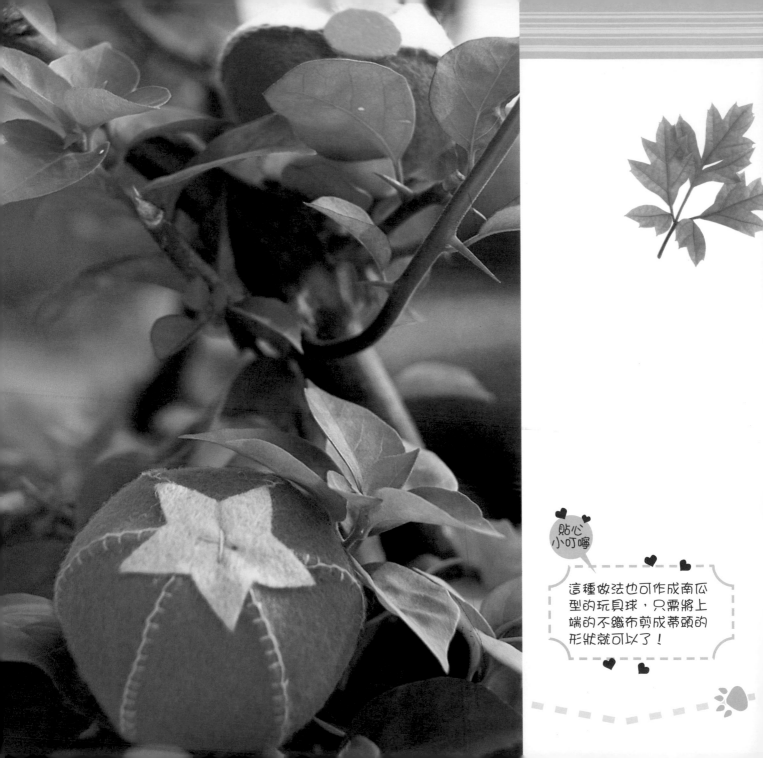

貼心
小叮嚀

這種做法也可作成南瓜
型的玩具球,只需將上
端的不織布剪成蒂頭的
形狀就可以了!

滾球玩具系列
五色彩球

材料

■ 5種顏色的不織布少許　■ 棉花少許

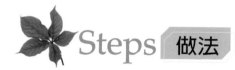

Steps 做法

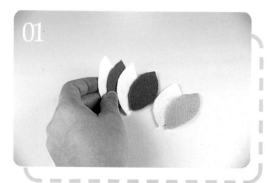

將不織布依紙型（參見第73頁）剪下。

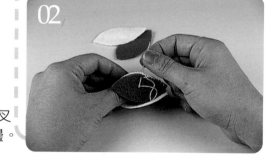

色彩交叉縫合一邊。

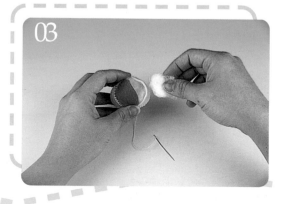

剩下最後一邊時，塞入棉花。把最後一邊縫合後，上下兩端黏上圓形不織布即可。

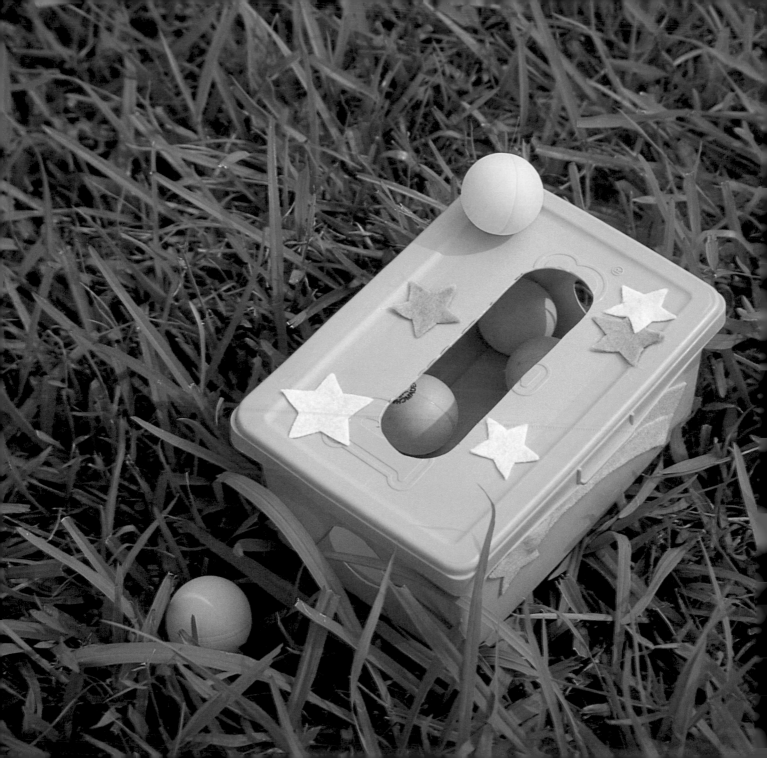

滾球玩具系列

樂透玩具盒

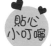
貼心
小叮嚀

材料

■ 紙巾塑膠盒1個　　■ 乒乓球2～3個

若是覺得玩具盒太單調，可黏貼上一些圖案在上頭裝飾，還有要注意切割的洞口不能比乒乓球的直徑大喔！這個玩具盒也可以用紙盒製作，不過沒有塑膠盒堅固！

撈一撈！中獎了嗎？**貓咪**可不在乎。

Steps 做法

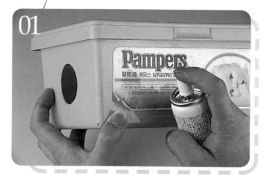

01 用完的紙巾塑膠盒洗淨，不易撕去的標籤，可用市售的溶劑撕除。

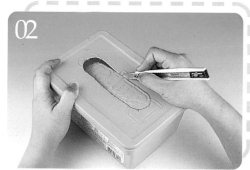

02 將上蓋的部分用美工刀挖出長橢圓型。兩側挖出圓形的洞口。

03 用打火機把切割的邊緣略微燒熔，使其洞口圓潤不割手。

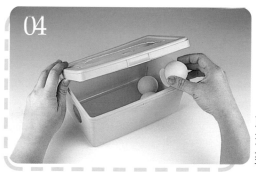

04 放入乒乓球，闔上蓋口即可。

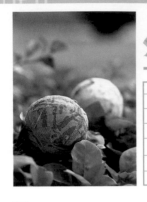

滾球玩具系列
拼貼滾球

輕輕的！**手腳一撥**，跑得最遠！

材料

- 保麗龍球數個
- 碎花布（不同花色）少許

Steps 做法

- 將碎花布剪成長條的三角型數個，依序黏貼於保麗龍球上，貼滿即可。

 貼心小叮嚀

保麗龍球非常輕，價格也很便宜，利用多餘的碎花布，即能完成這個玩具！

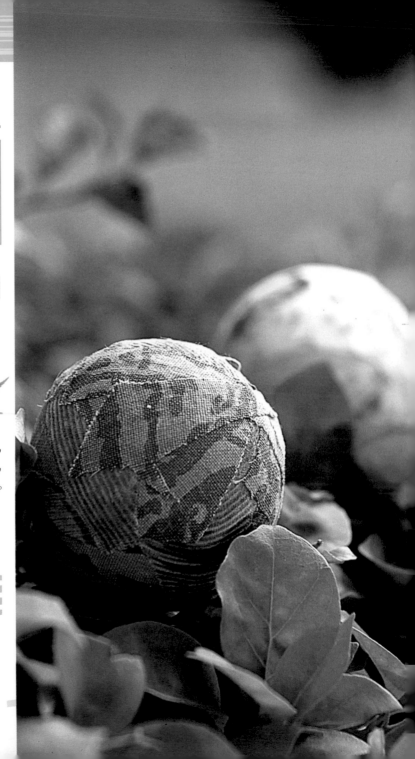

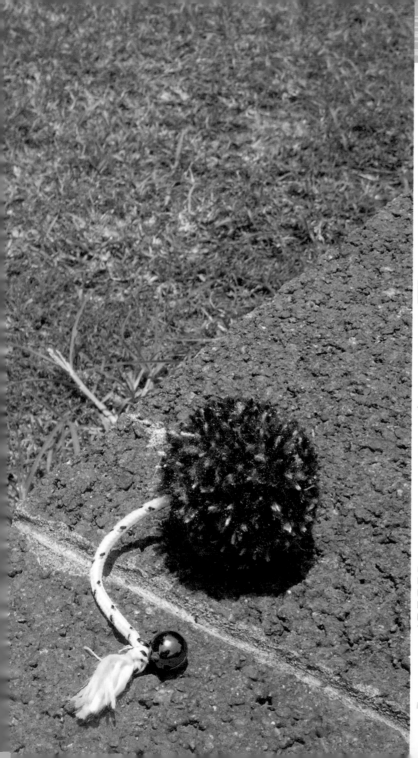

滾球玩具系列
小毛毛球

材料

- 毛線球1個
- 粗繩12公分
- 小鈴鐺1個

Steps
做法

- 將毛線球綁上粗繩，尾端穿上鈴鐺，再打個結即可。

貼心
小叮嚀

如果把毛線球換成保麗龍球，只要在保麗龍球用衛生筷刺個洞，再將粗繩一端黏進去，又另是一個延伸的玩具喔！

多長了尾巴，可以讓**貓咪**咬著到處跑喔！

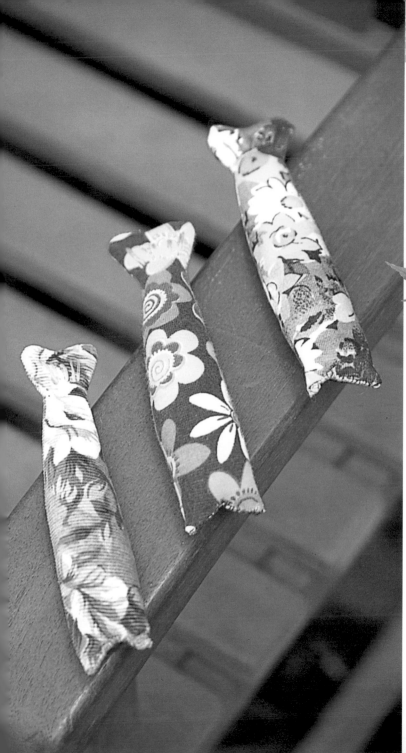

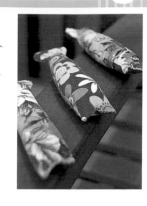

貓草布偶系列
可口香魚

好香ㄚ！恨不得吞下去！

材料

- 碎花布少許
- 棉花少許
- 貓草少許

Steps

做法

① 依紙型(參見第74頁)預留縫邊0.5公分裁剪碎花布，車縫魚身，留魚口的部分先不車縫。

② 翻正布面，從魚口塞入棉花與貓草，再將魚口依嘴型縫合

③ 最後在魚尾部分縫上裝飾線。

貼心小叮嚀

長的魚形讓貓咪很好掌握，四隻手腳都碰得到香魚！

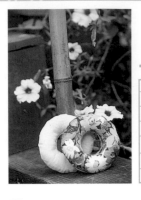

貓草布偶系列
甜甜圈

香香甜甜的滋味，口水都流下來了！

材料

- 碎花布少許
- 棉花少許
- 貓草少許

Steps 做法

1. 依紙型(參見第75頁)預留縫邊0.5公分裁剪碎花布，先車縫最外圍的圓圈。
2. 翻正布面，一邊縫合中間圓圈，一邊塞入棉花與貓草，至全部縫合即可。

貼心小叮嚀

甜甜圈的形狀在縫合時，須留意車縫的順序，否則不易翻出碎花布的正面！

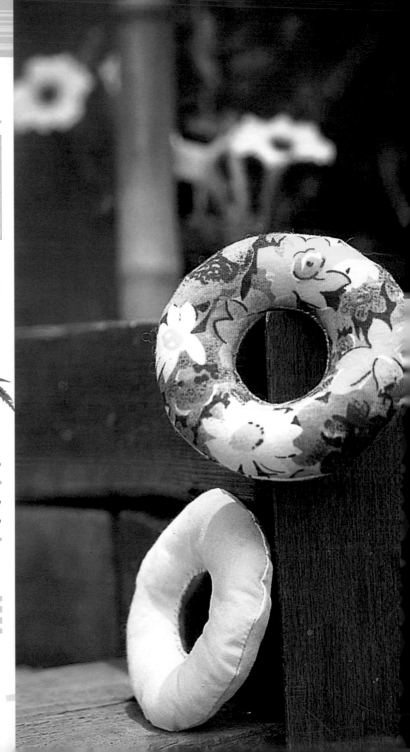

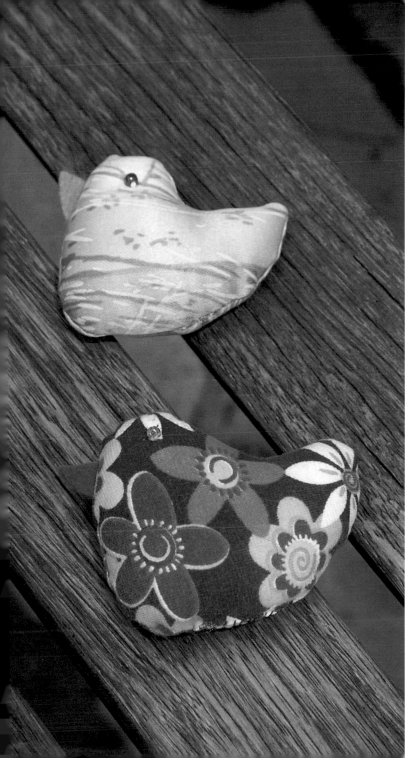

貓草布偶系列
小水鴨

材料

- 碎花布少許
- 不織布少許
- 珠子2個
- 棉花少許
- 貓草少許

Steps
做法

① 依紙型(參見第73頁)預留縫邊0.5公分裁剪碎花布，車縫鴨身，留一小段缺口，注意嘴部不織布的位置。

② 翻正布面，從缺口塞入棉花與貓草，再將缺口縫合，最後縫上兩邊眼珠即可。

貼心小叮嚀

若是選用彈性的碎花布，做出來的成品會比紙型稍大，看起來比較飽滿！

初生的**小水鴨**，怯怯的，好可愛啊！

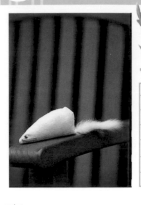

貓草布偶系列
小花鼠

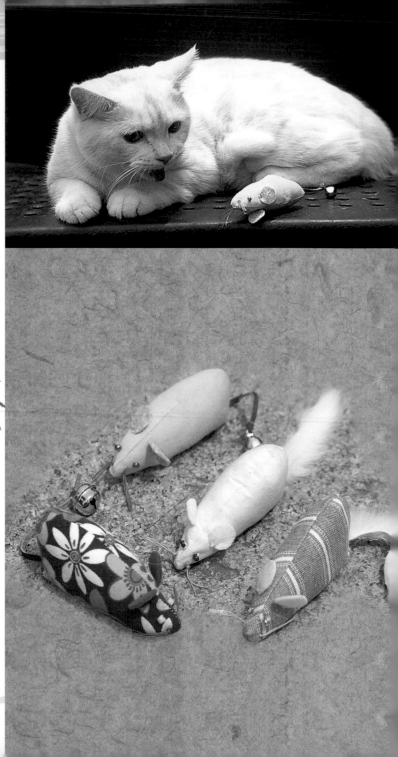

來來～開個會吧！誰要去幫**貓咪**掛鈴鐺？

材料

- 碎花布少許
- 皮繩10公分
- 鈴鐺1個
- 不織布少許
- 珠子2個
- 棉花少許
- 貓草少許

Steps 做法

❶ 依紙型(參見第75頁)預留縫邊0.5公分裁剪碎花布,先縫合背部,再縫合身體底部,餘尾端留一缺口。

❷ 翻正布面,塞入棉花與貓草,將皮繩放置尾端中間縫合再穿入鈴鐺綁緊。

❸ 最後縫上耳朵與眼睛,在尖頭的部位以粗線做出鬍鬚即可。

貼心小叮嚀

若是覺得身體底部不好縫合,可以只用身體兩片碎花布縫合,只是做出來的小花鼠會扁一點,因此最好用彈性布料!另外,尾巴也可換成兔毛或是粗棉繩等材料,多多利用手邊的資源即可。

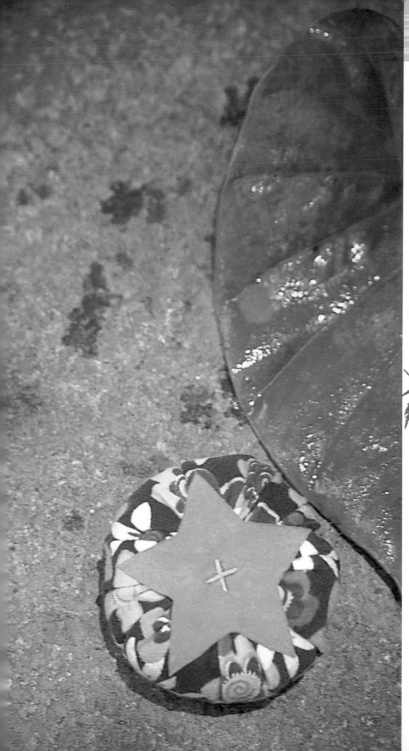

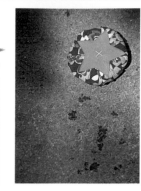

貓草布偶系列
紅花番茄

最熱門的**四季水果**，我也來一顆吧！

材料

■ 碎花布少許　■ 棉花少許
■ 貓草少許

Steps

做法

① 依紙型(參見第76頁)裁剪碎花布，
以手平針縫外徑，收緊縫口，
留一小缺口。

② 塞入棉花與貓草，
再完全收緊縫口固定，
最後縫上星星形狀的蒂頭即可。

為了要讓蒂頭不會外翻，
最好用膠黏住，另外，紅
花番茄使用的碎花布，選
擇有彈性的較好！

貼心小叮嚀

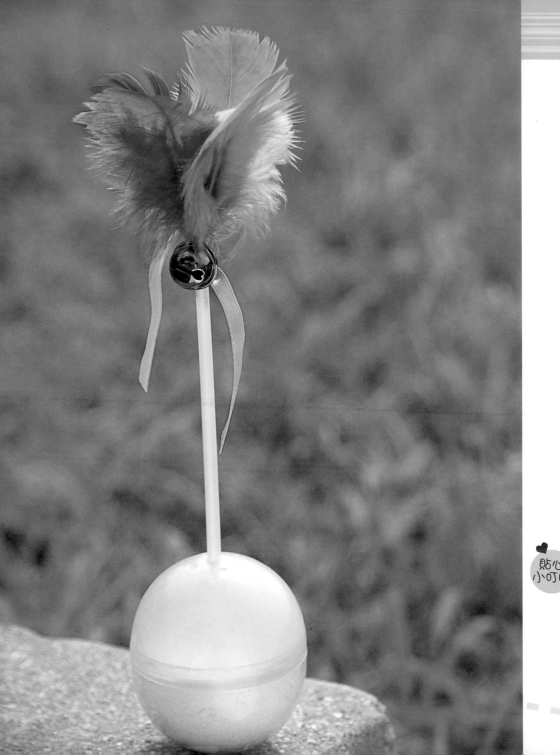

貼心
小叮嚀

組合塑膠球要選擇圓
形或橢圓形,增加底
部重量後,才能不
倒!

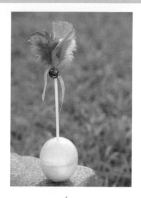

不倒翁玩具系列
五彩羽毛

縱紛的色彩，**暈眩了**貓咪的大眼！

材料

- 組合塑膠球（大）1個　■ 紙黏土少許
- 氣球棒1支　■ 彩色羽毛6支
- 緞帶15公分　■ 鈴鐺1個

Steps 做法

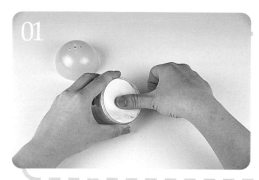

01

在組合塑膠球上蓋鑽洞，口徑要能穿過氣球棒，底部的塑膠球放入紙黏土壓平，並以氣球棒在中間戳出一個小孔，置放晾乾。

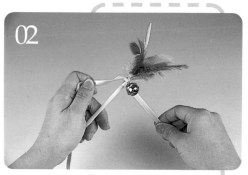

02

氣球棒剪成約18公分長，將彩色羽毛毛根沾少許的白膠插入氣球棒洞口，在毛根綁上緞帶，並穿入鈴鐺固定。

組合塑膠球黏合，裝飾好的氣球棒插入塑膠球洞中即可。

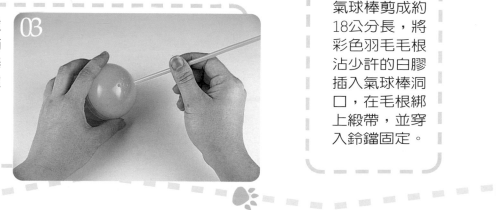

03

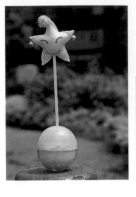

不倒翁玩具系列
晚安小星星

晚安～**小星星**，可別讓貓咪打擾你的睡眠！

材料

- 組合塑膠球（大）1個
- 紙黏土少許
- 氣球棒1支
- 不織布少許
- 毛線球(小)1個
- 鈴鐺2個
- 棉花少許

Steps 做法

①　在組合塑膠球上蓋鑽洞，口徑要能穿過氣球棒，底部的塑膠球放入紙黏土壓平，並以氣球棒在中間戳出一個小孔，置放晾乾。

②　氣球棒剪成約18公分長，將不織布依紙型（參見第77頁）剪下，兩片縫合，留底部小孔塞入棉花，並插入氣球棒固定。

③　在星星兩端縫上鈴鐺，頂端縫上毛線球，正面畫上兩眼與嘴巴即可。

④　組合塑膠球黏合，裝飾好的氣球棒插入塑膠球洞中即可。

貼心小叮嚀

小星星的眼睛與嘴巴可考慮用繡的，較具質感！這項玩具也可以改成吸盤固定在地板或桌子上，只需將氣球棒的另一端裝上吸盤即可！（請參考八爪章魚做法）

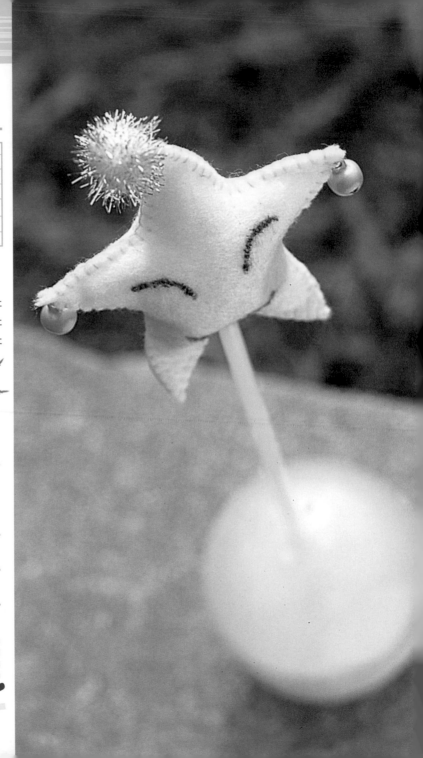

玩具做好了嗎？ **好期待喔！**

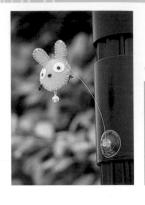

吸盤玩具系列
跳跳小兔

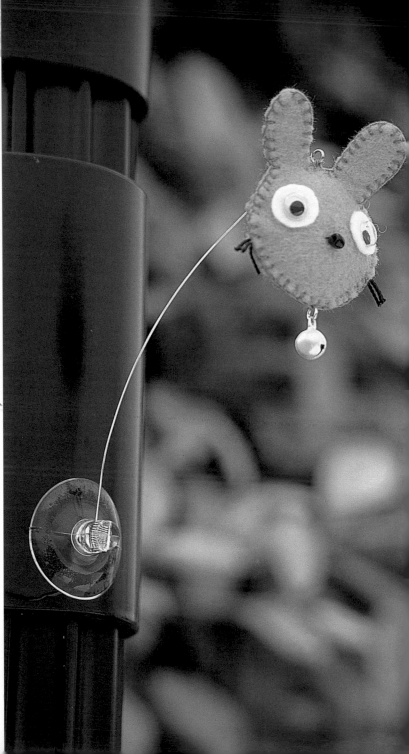

小兔子瞪大了雙眼，蹦蹦跳跳逃離貓咪的魔爪！

材料

- 不織布少許
- 活動眼2個
- 珠子1個
- 鈴鐺1個
- 棉花少許
- 鐵絲吸盤1組

Steps 做法

① 將不織布依紙型（參見第75頁）剪下，兩片縫合，

② 留一小孔塞入棉花後縫合。黏上眼睛，縫上珠子當鼻子，

③ 再縫上鈴鐺，最後將完成的小兔子固定到鐵絲接頭即可。

貼心小叮嚀

鐵絲吸盤在DIY材料店很容易買到，也很便宜，這個玩具可吸在冰箱門上，讓貓咪不時的去逗弄它！

吸盤玩具系列
天使蛋

我有**天使**的魔法，讓貓咪快樂！

材料

- 白色不織布少許
- 毛線球1個
- 白色毛根10公分
- 鈴鐺1個
- 鐵絲吸盤1組

做法　Steps

① 將不織布依紙型（參見第77頁）剪下，兩片縫合，留一小孔塞入棉花後縫合。

② 將毛根彎成圓形做成天使光環，毛線球黏上天使翅膀與光環。

③ 最後用一小段鐵絲穿過毛線球，一端穿鈴鐺，一端固定到吸盤鐵絲上即可。

貼心小叮嚀

毛線球的基本做法可參考附錄，天使蛋除了當貓咪玩具外，拿來當車上的裝飾品也是蠻不錯的！

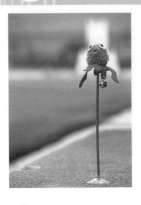

吸盤玩具系列 八爪章魚

八爪章魚身手了得，貓咪打不倒！

材料

- 毛線球1個
- 不織布少許
- 毛根3公分
- 鈴鐺1個
- 氣球棒1支
- 吸盤1個

Steps 做法

① 將不織布依紙型（參見第79頁）剪下，剪一小段鐵絲彎成U型，穿過八爪的中央，上端再黏上毛線球。

② 毛線球上裝飾眼睛、吸嘴，並在其中的一爪上穿入鈴鐺。

③ 把做好的章魚固定到約20公分長的氣球棒上，並將吸盤中心用螺絲穿過，再與氣球棒黏合即可。

貼心小叮嚀

氣球棒與章魚間的接合要很牢靠，不然貓咪玩一下就報銷了！所以在這裡用鐵絲作為章魚的延伸，沾些黏膠穿進氣球棒中就能增加玩具的附著力！

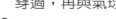

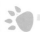

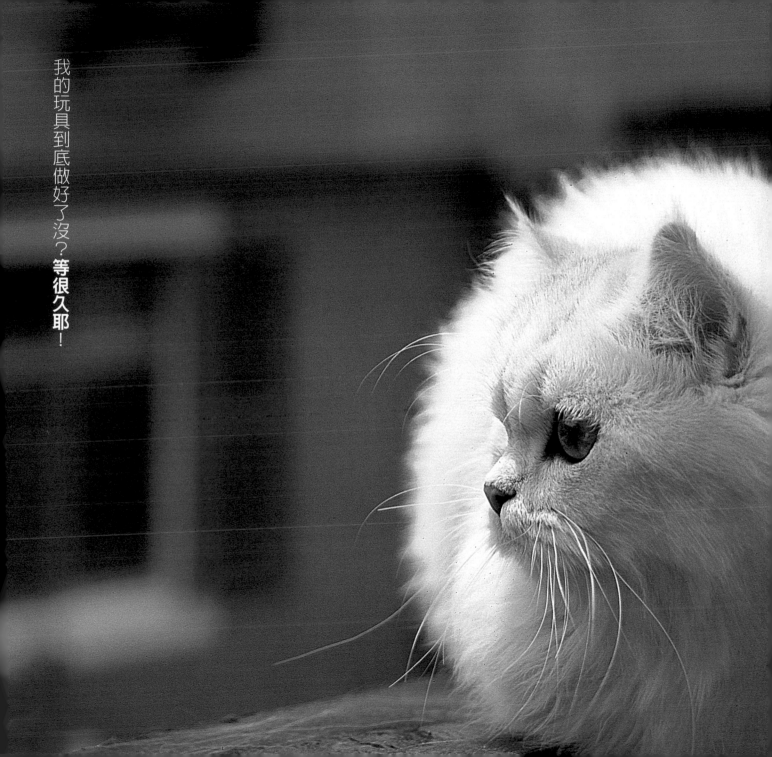

我的玩具到底做好了沒？**等很久耶！**

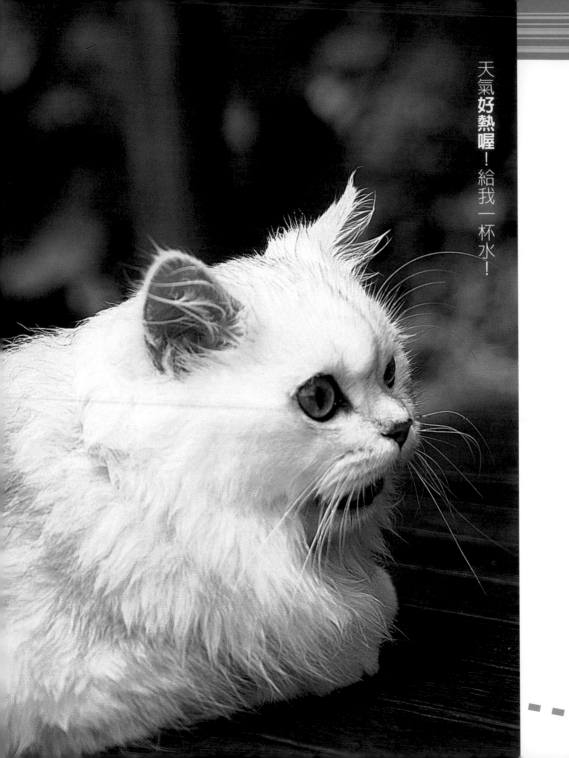

天氣**好熱**喔！給我一杯水！

第二單元

給貓咪一個快樂的家 Cat Accessories

貓咪用品五花八門，最常見的貓抓板是用麻繩做的，
再搭配毛毯組合成高高低低的架子，
貓咪可以在上面玩耍睡覺，不過工程較大，
在這裡就用現在最環保的方法，最簡單的做法，
做出貓抓板、小屋、睡墊等，
動動腦筋又會多點用品出現！

環保貓抓板

材料

- 中型紙箱或瓦楞紙1個
- A木板15公分 x 35公分1片
- B木板15公分 x 5公分2片

Steps 做法

01

將A木板兩端鑽洞,與B木板用螺絲組合成U型。

把紙箱拆開,在內面畫出35公分 x 3.5公分的長條數個,以美工刀切割。

02

03

割好的瓦楞紙以白膠相互黏合,可靠一邊對齊,約黏成13公分寬。

將黏好瓦楞紙板放到木板架中,用小銅釘固定兩側即可。

04

這面瓦楞紙抓壞了,不要緊!換背面繼續用吧!

貼心
小叮嚀

注意切割瓦楞紙時，剖面的紋路應該是波浪狀的，如此才方便貓咪的爪子伸入，而在給貓咪使用前板面撒上一些貓草，才能吸引貓咪前來，同時在木板邊釘上一個小玩具，也是吸引貓咪的方式之一！

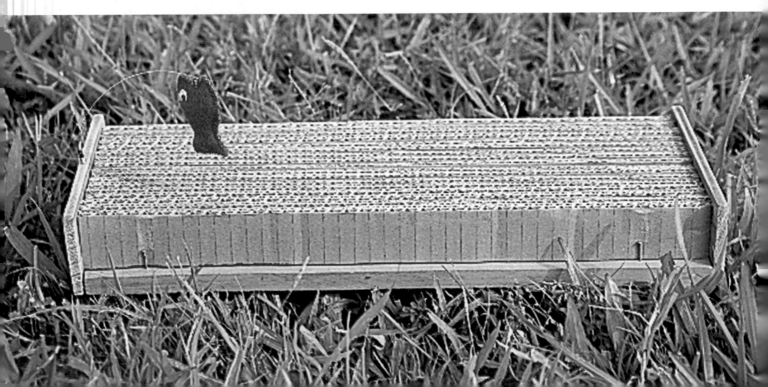

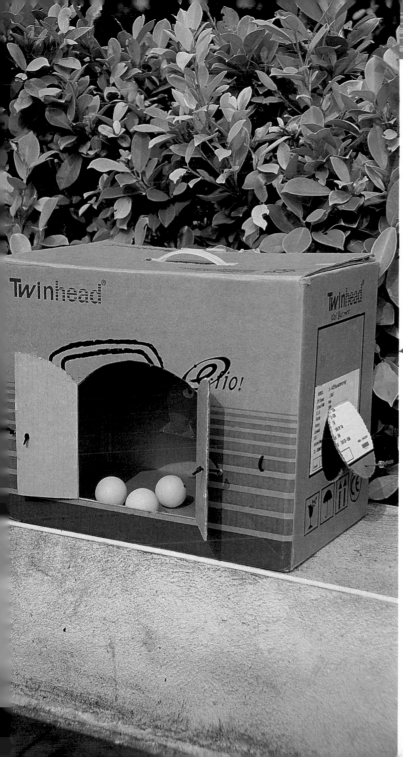

這裡是貓咪的祕密**遊樂場**，探出小腦袋瓜跟你玩捉迷藏。

祕密小屋

材料

- 中型紙箱1個
- 皮繩或粗棉繩
- 玩具1個
- 乒乓球數量不拘

Steps

做法

① 將紙箱前面切割出一個小門，
兩側切割約直徑10公分的圓形小窗，
注意圓形的上端不要切開。

② 在小窗與小門上鑽洞，
穿上皮繩打結，當作把手。

③ 並在紙箱的頂部穿上棉繩，
尾端綁上貓咪玩具，
最後放入乒乓球即可。

貼心
小叮嚀

紙箱選擇比貓大一點，可讓貓咪在箱紙內迴轉即可，另外切割門片時，不要切到底部留些高度，如此小屋內的乒乓球就不容易滾出來！

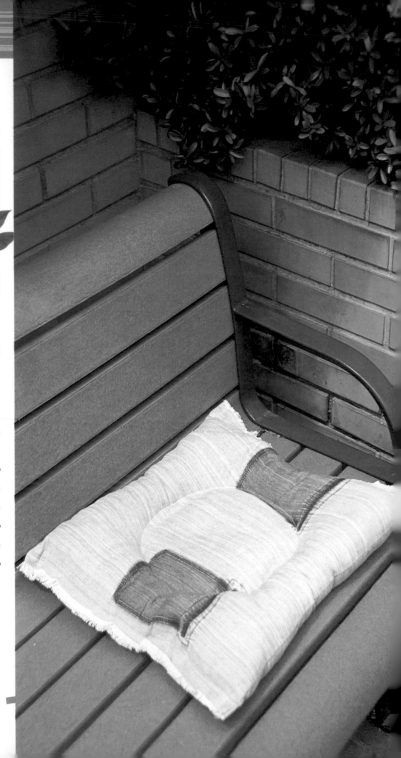

軟綿綿的睡墊，是**貓咪**的最愛！蜷曲著身體，舒服的睡一覺！

牛仔睡墊

材料

■ 牛仔布45公分 x 45公分2片
■ 棉心一大包

Steps 做法

① 將牛仔布左右兩側車縫，翻至正面，中心再車縫一大圓形，留一小孔，塞入少許棉花後，繼續車縫完圓形。

② 把墊子的一端留1.5公分車縫，接著將棉花塞入圓形邊緣四周，塞滿後再車縫另一端。

③ 最後將墊子兩端預留的布邊，抽掉橫線，留下鬚邊即可。

貼心小叮嚀

牛仔布是舊衣布料，拆去多餘的口袋，修剪想要的尺寸，就是一個很好的素材！厚實的牛仔布也不怕貓咪的魔爪，可以用很久喔！

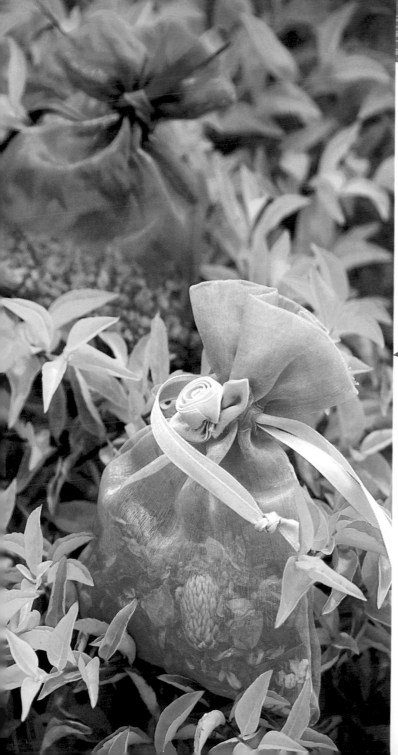

隱約的芳香持續散發！讓**貓咪**的空間舒爽一夏。

芳香包

材料

- 紗網布12公分 x 20公分（2片）
- 緞帶30公分（2條）

Steps

做法

1. 紗網布上端內折5公分，並在折口3.5公分與4.5公分車縫直線。
2. 將兩片紗網布內面邊緣0.5公分縫合，留下折口。
3. 翻正紗網袋，將折口兩條車縫線接合處，剪出小缺口。
4. 把1條緞帶從小缺口穿過兩端打結，同樣再穿過另1條緞帶打結。
5. 最後袋中放入乾燥芳香劑，拉緊兩端緞帶即可。

貼心小叮嚀

有寵物的地方，總有些異味，做個芳香包，可讓空間多了點芳香，讓空氣清新。

呵！好累喔！讓我睡一下！

第三單元

讓貓咪漂亮一下 Beautiful Cats

幫可愛的貓咪打扮一下，拍張照片，
讓親朋好友分享分享吧！
沒有錢買TIFFANY的頸鍊，沒關係！
我家的愛貓也有專屬的項鍊，獨一無二
再戴個小帽出遊，展現貓咪的美麗，
滿足主人打扮的癖好。

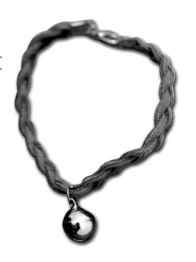

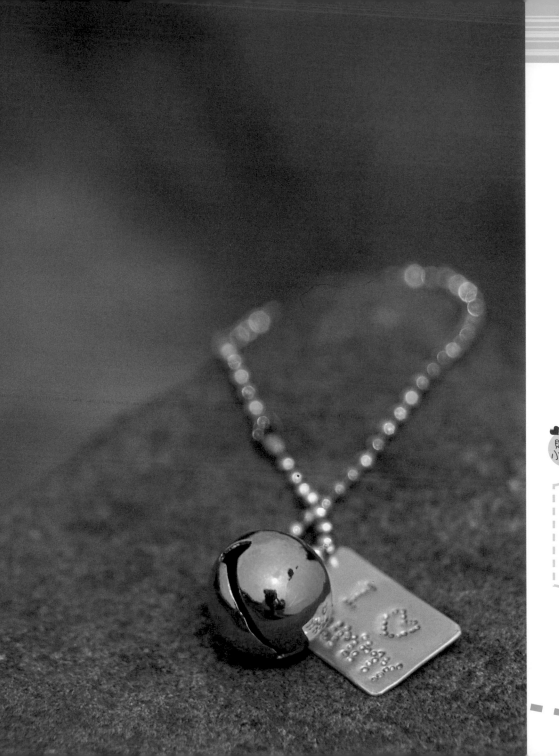

貼心
小叮嚀

鋁片可至五金行購買，
若是有筆形的電鑽，也
可以用研磨的鑽頭，磨
出圖形，如此背面也能
標示主人的電話，貓咪
走失時，拾到的人就能
通知主人喔！

亮麗珠鍊

材料

- 珠鍊20公分
- 鍊頭1個
- 鈴鐺1個
- 鋁片2公分 x 3公分（1片）

Steps 做法

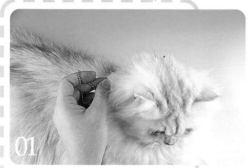

測量貓咪的頸圍，剪斷珠鍊，套上鍊頭。

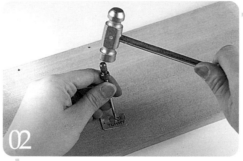

在鋁片上畫出想要的文字或圖片，接著用釘子與槌子慢慢敲出圖案。

將鋁片的四周磨平，並在一邊中間鑽個小孔，穿上銅環。之後將銅環套上鈴鐺，再穿上珠鍊即可。

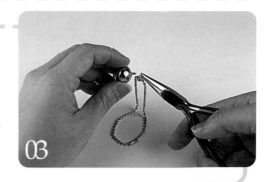

閃亮的**項鍊**吸引人們注目的眼光，上頭刻有貓咪的名字哦！

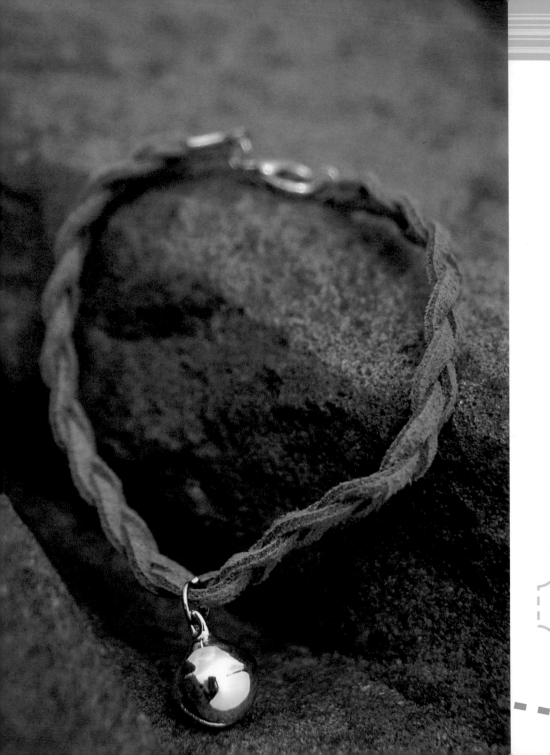

測量貓咪的頸圍時以能
放入一根手指頭為佳，
不會太緊也不會太鬆！

皮編頸帶

材料

- 皮繩90公分
- 活動鏈1個
- 鈴鐺1個

Steps 做法

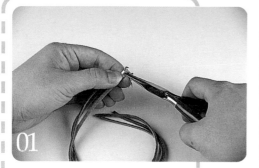

測量貓咪的頸圍，編織至適當長度，再與金屬扣頭夾緊。

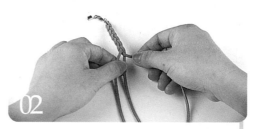

皮繩分剪成三條，繩頭用金屬扣夾緊，三條交錯編織。

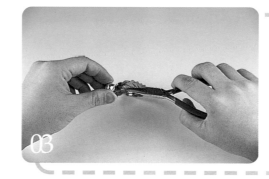

最後於頸帶的中間穿入鈴鐺即可。

不一樣的頸鍊，很有**嬉皮風**的味道。

該睡覺了！也要打扮**美美的**！

蕾絲睡帽

材料

■蕾絲布20公分正圓一片

■ 蕾絲花邊90公分 ■ 鬆緊帶12公分

Steps

做法

① 先把蕾絲布手縫縮口，約9～10公分直徑的圓形。

② 再縫上蕾絲花邊，邊縫邊折出皺摺，最後在帽緣兩側縫上鬆緊帶即可。

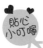

貼心小叮嚀

蕾絲布與蕾絲花邊可至布料行購買，較能找尋到多款圖案，若在帽緣內側縫上如小淑女做法的捲毛，也是很可愛的。

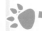

聖誕帽

聖誕節到了，順應街頭氣氛，戴頂**聖誕帽**吧！

材料

- 紅色不織布1片
- 白色不織布1片
- 白色毛線球1個
- 鬆緊帶12公分

Steps
做法

① 依紙型（參見第78頁）裁剪不織布，將白色不織布車縫於紅色不織布的下緣。

② 捲成圓錐形後，將重疊部分縫合，再把頂端縫上白色毛線球，最後於帽緣兩側縫上鬆緊帶即可。

貼心小叮嚀

白色不織布也可以用兔毛或絨毛布替代，更具質感！若是在頂端多縫上鈴鐺的話，貓咪活動時鈴鐺邊走邊響，更有聖誕氣氛！

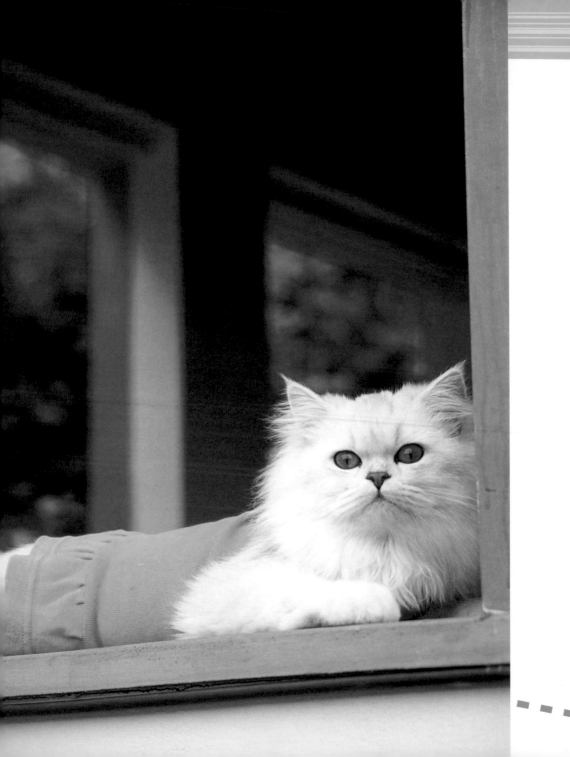

舊衣變新裝

材料

- 不要的長袖舊衣1件
- 不織布少許

Steps 做法

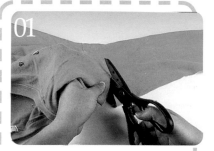

01 取舊衣的袖子1截，約30公分。

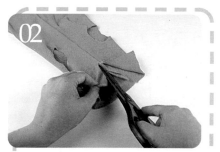

02 在窄口部分剪掉接縫處約6公分長。

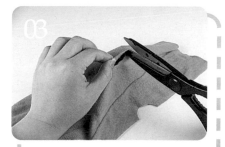

03 再剪出前腳的洞口兩處。

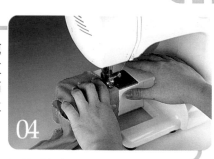

04 將裁剪的部位車上布邊防止毛邊。

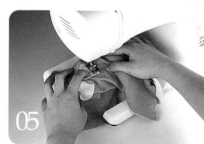

05 取不織布剪出兩個心型，車縫於背部布面；另取舊衣的下襬，裁剪7公分寬的長條，折縫出皺摺，做成裙擺的荷葉花邊，就完成了。

貼心
小叮嚀

盡量選擇有彈性的舊衣
來改，才能方便貓咪的
穿脫！因此棉質的T恤
是很好的素材。

三角領巾

我是個**帥妹**，威風八方，光芒四射！

材料

■ 棉布50公分 x 25公分

Steps

做法

■ 依紙型(參見第81頁)裁剪棉布，將布邊內折0.5公分車縫即可。

貼心
小叮嚀

三角領巾做法簡單，穿戴在貓咪身上，很有味道！

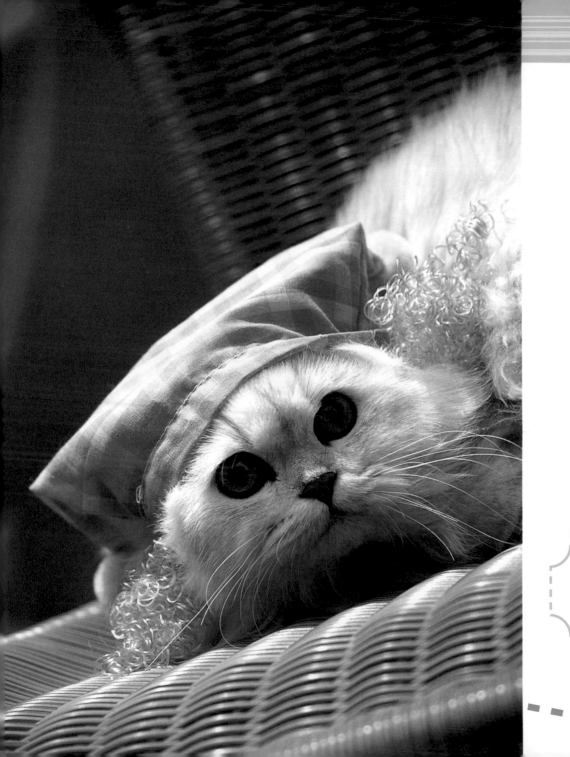

貼心
小叮嚀

捲毛可用毛線替代，宜
選擇不規則花樣的毛
線，如此看起來才像假
髮喔！

小淑女

材料

- 花布20公分 x 30公分
- 毛線球（小）2個
- 捲毛少許
- 鬆緊帶12公分

瞧！我打扮的**多美麗**，拍張照寄給男朋友！

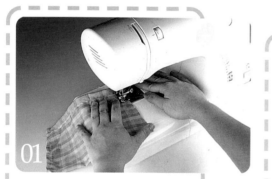

依紙型（參見第84頁）預留縫邊0.5公分裁剪花布，先車縫兩側，翻回正面，再車縫帽口。

在帽緣兩側內面縫上捲毛。

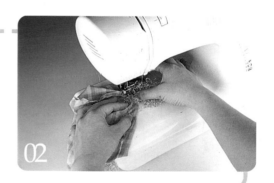

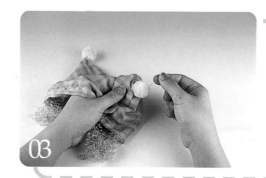

帽子頂端兩角縫上毛線球，並縫上鬆緊帶即可。

第四單元

愛貓成癡

多數貓迷們，總是不由自主的收集貓咪飾品，
架上各式各樣的收藏品，有自己做的貓咪裝飾品嗎？
來試試看！也許有意想不到的成品，讓人愛不釋手！
送給愛貓的朋友，也是很好的禮物！

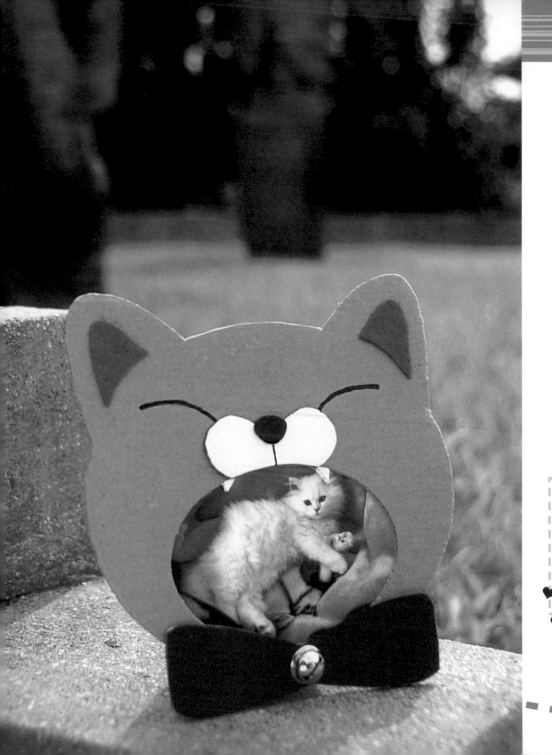

貼心
小叮嚀

如果想做成小巧可愛的貓咪相框，請直接將紙型放大或縮小至想要的尺寸，再依步驟製作即可！
背後的支撐腳也可改成磁鐵吸附壁面，甚至換成吸盤或鑽洞用吊掛的方式也很不錯喔！

貓咪相框

材料

- 瓦楞紙30公分見方
- 2張紅色不織布5公分 x 15公分
- 粉紅色不織布少許
- 鈴鐺1個
- 3 x 5照片1張

Steps 做法

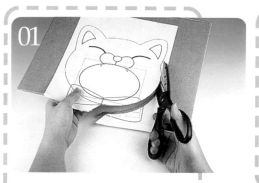

01

依紙型（參見第83頁）切割瓦楞紙板成貓咪輪廓，並將紅色不織布依紙型裁剪，黏貼到瓦楞紙上再切割出蝴蝶結形狀。

正面依位置先黏上嘴尖、鼻子部分，再黏上蝴蝶結穿上鈴鐺。
將粉紅色不織布裁剪成耳部形狀後，黏貼到耳部位置，再畫上兩眼，塗黑鼻頭，塗白牙齒。

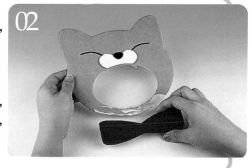

02

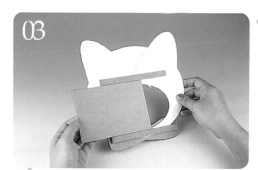

03

翻到背面依位置黏貼夾板及支撐腳，最後放入心愛的貓咪照片即可。

除了當作**便條夾**，也可以當成風鈴喔！

貓咪便條夾

材料

■ 枯樹枝1支 ■ 貓陶鈴1個
■ 木夾2個

Steps 做法

① 將枯樹枝的兩端切平，
用黑繩綁上做吊線。
② 中間綁上貓陶鈴，
再取其1/2各綁上一個木夾即可。

貼心
小叮嚀

貓陶鈴可用紙黏土塑型，
晾乾後再塗上色彩，若是
覺得立體形狀的貓陶鈴不
好做，可以改作成平面的
貓型，也是很吸引人的貓
飾品！

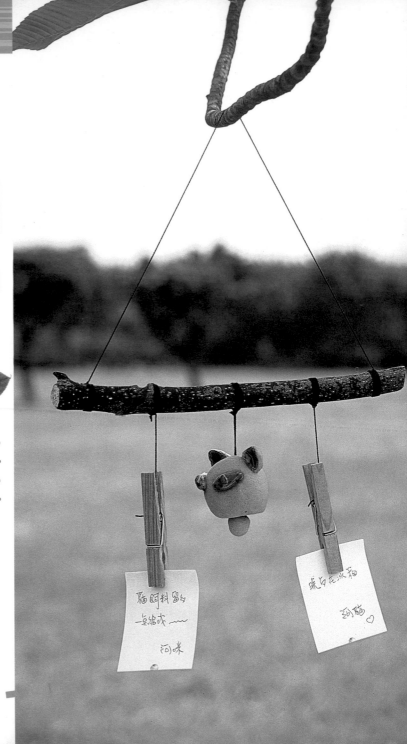

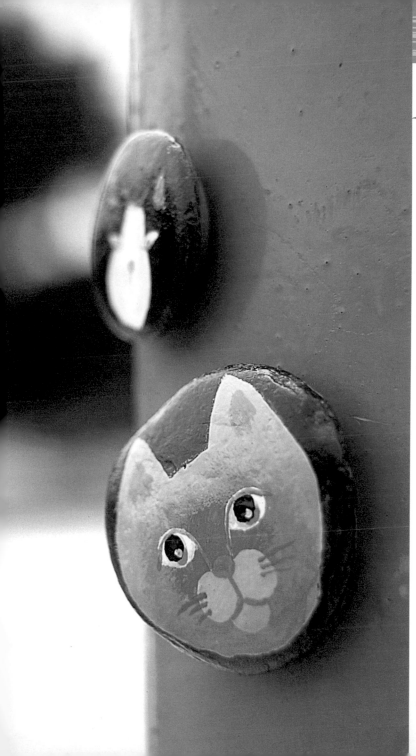

貓咪磁鐵

材料

■ 扁型石片（小）1個　　■ 磁鐵1個

做法　Steps

① 將撿來的石片洗淨晾乾，
　以鉛筆在石頭上打草稿。

② 逐一用廣告顏料上色，
　待全部顏料乾透時，塗上指甲油。
　最後將背面黏上磁鐵即可。

貼心
小叮嚀

黑灰色的頁岩極易碎裂，可選
擇圓扁型的鵝卵石來作磁鐵比
較堅固！

把貓咪畫在石頭上，可以保存久久！

有愛貓照片的**杯墊**，喝起水來都特別甜。

貓咪杯墊

材料

- 瓦楞紙10公分見方1張 ■ 貓咪照片1張
- 膠膜10公分見方1張

Steps

做法

① 切割瓦楞紙板與貓咪相片，
　並相互黏合。
② 在最上層黏貼上膠膜，
　修剪掉多餘的邊緣即可。

貼心小叮嚀

膠膜可保護照片，不易讓水分滲入，在沖印店可購買得到。黏貼時，可用尺邊黏邊將空氣刮出來，這樣就不會有氣泡在上頭！

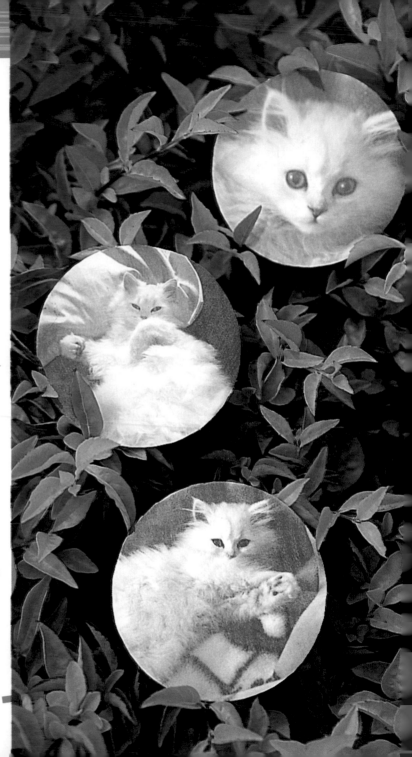

CONTENTS
紙型

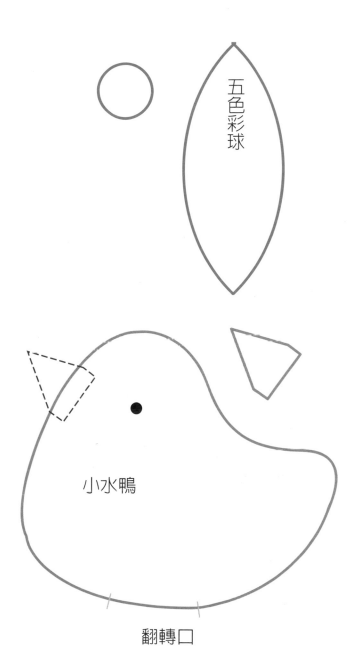

五色彩球

狗尾草

小水鴨

翻轉口

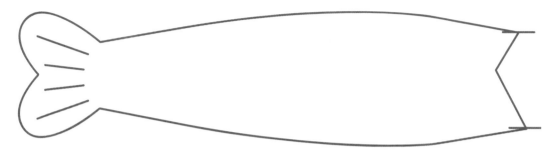

可口香魚

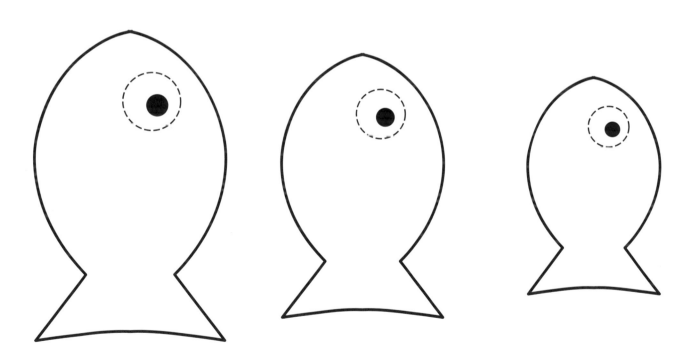

大魚吃小魚

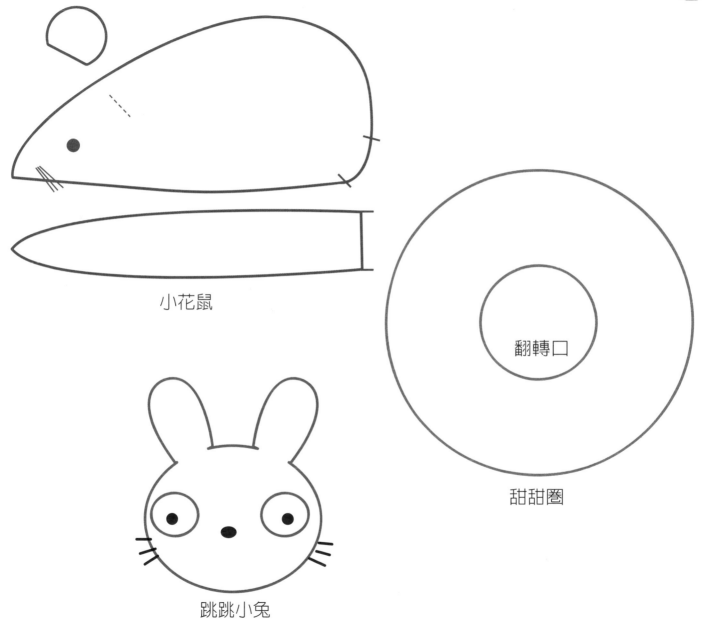

小花鼠

甜甜圈

翻轉口

跳跳小兔

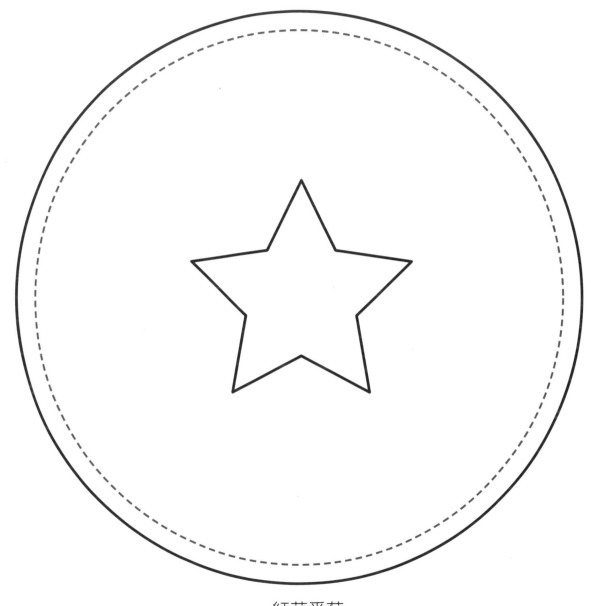

紅花番茄

晚安小星星

天使蛋

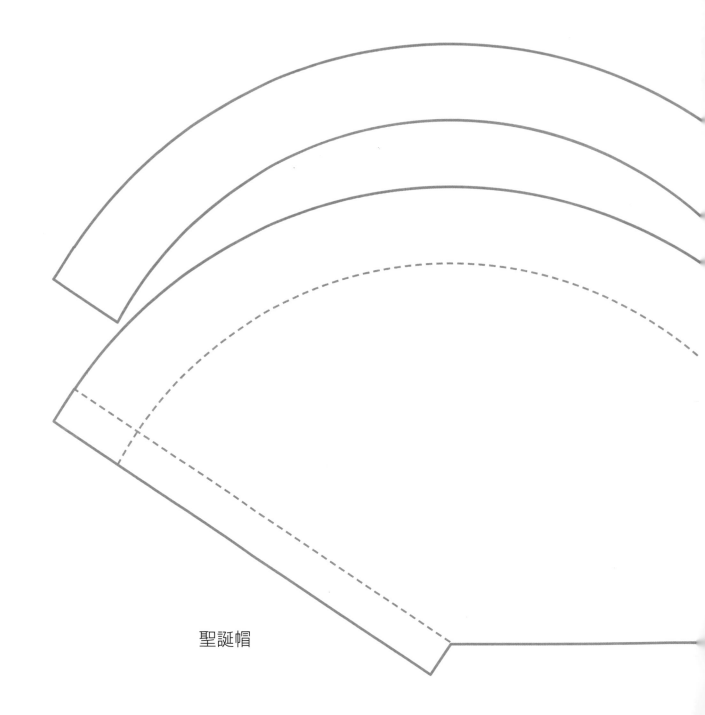

聖誕帽

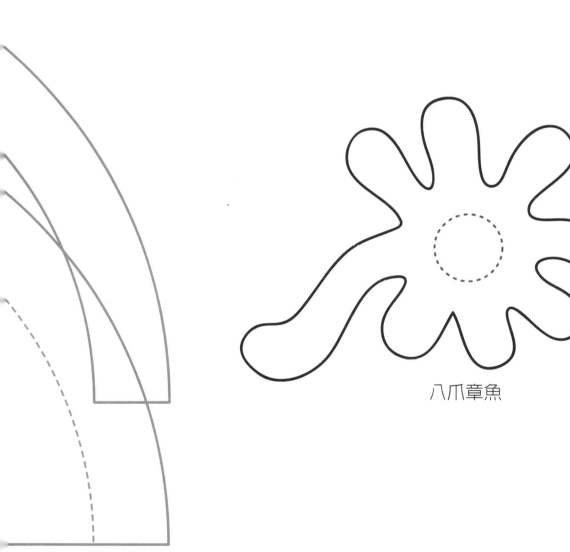

八爪章魚

折口線

芳香包

對折線

三角領巾

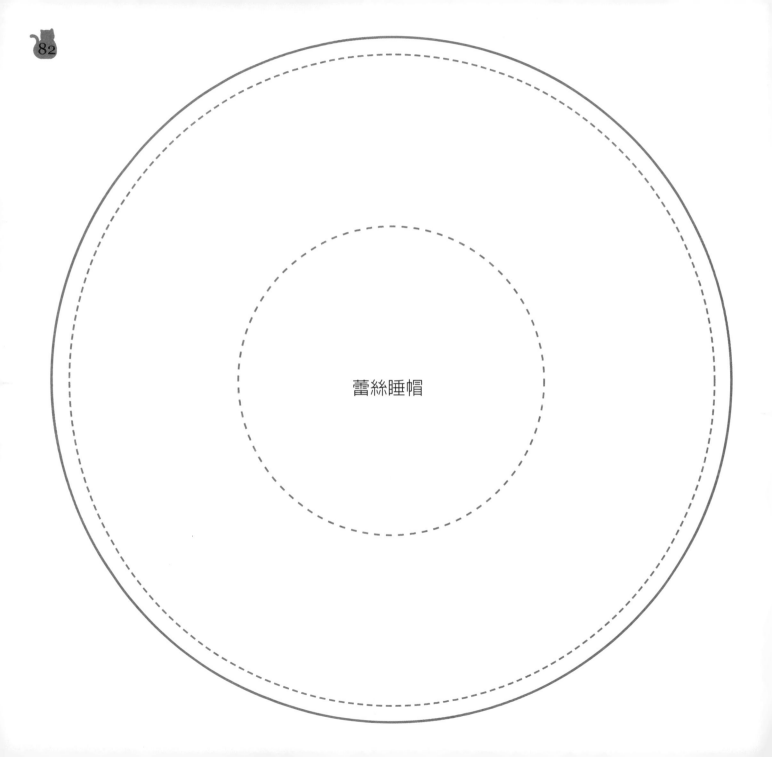

蕾絲睡帽

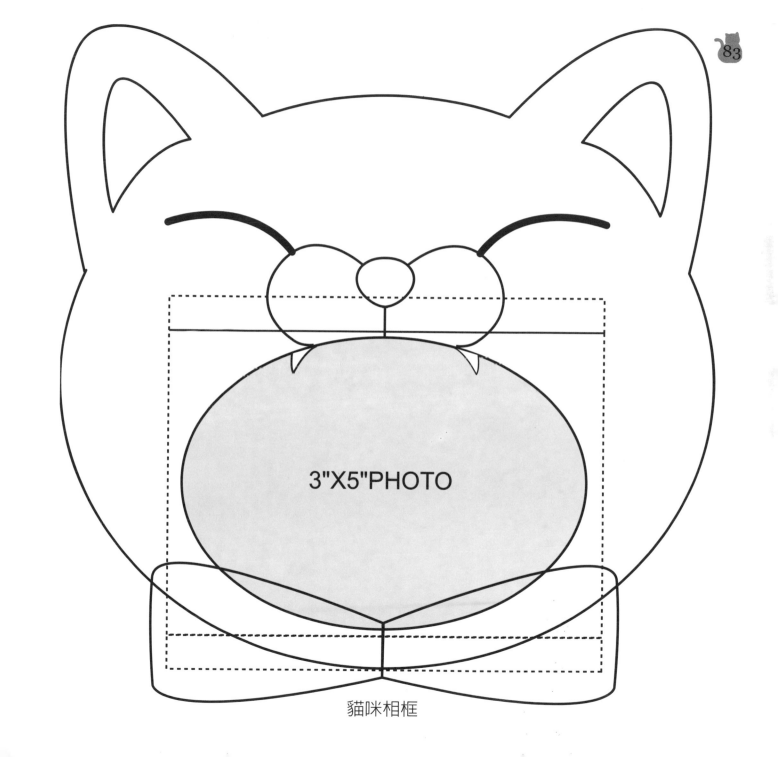

3"X5"PHOTO

貓咪相框

小淑女

CONTENTS

附錄
如何使用本書DIY

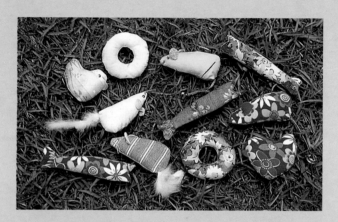

在本書內頁中，每項成品都有製作步驟，一些需要使用紙型的物品，書中皆有原寸或縮小的圖形，讀者在DIY時，可用影印方式將圖形放大或縮小列印出來使用，或是用半透明的描圖紙疊在書上描繪圖形使用。而一些需要大型尺寸量器的圖形，可利用生活周邊的物品，例如第50頁的牛仔睡墊，中央有個大圓形，就可以用圓形喜餅的盒蓋描繪！

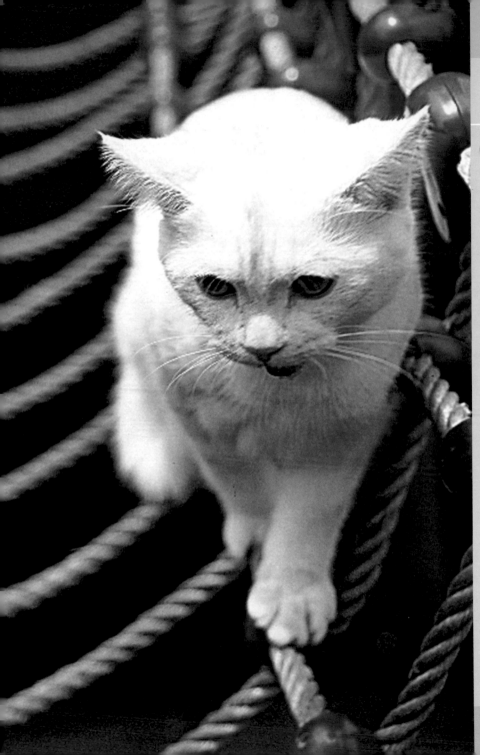

CONTENTS
常用的工具介紹

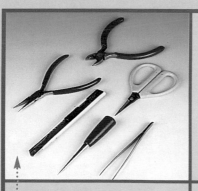

貓薄荷

乾燥的貓薄荷有特殊的香氣，能夠讓貓咪感到興奮，亦能幫助貓咪清理腸胃，一般在寵物店皆可購買到產品，可直接抓取少許讓貓咪食用，也可以放入貓草布偶中，讓玩具多分吸引力，而撒在貓抓板上，也能讓貓咪對貓抓板產生興趣，常常使用它。

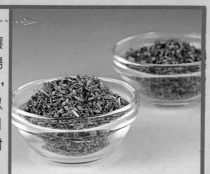

剪刀、鑷子、剪鉗、圓形夾、平口夾、尖錐，這些都是常見的工具，其中的圓形夾則比較特殊，是用來彎曲金屬線，若是沒有這樣工具，可利用筆桿、鐵釘等來替代。

塑膠球

組合塑膠球是投幣式玩具機，裝玩具的包裝外殼，另外蛋型的塑膠球是在販賣節慶飾品的商店買的，原來是用做復活節彩繪蛋，拿來作貓咪的玩具時，與圓形的塑膠球不太相同，滾動時會不規則的變換方向。

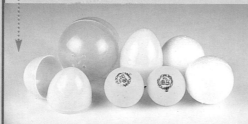

鈴鐺

鈴鐺是貓咪玩具中重要的角色，先用鈴鐺的聲音吸引貓咪的注意，隨之的擺動就是引誘貓咪撲抓跳躍的動作，因此選擇響亮的鈴鐺是必要的。

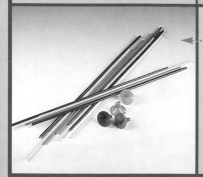

氣球棒

氣球棒是本書在製作貓咪玩具中，最常用的材料，它的彈性讓逗貓棒得以發揮作用，也不易損壞，平時商店的節慶、促銷活動中，常常看到贈送氣球，不要猶豫，上前多要幾支，那麼做玩具就有基本材料了！

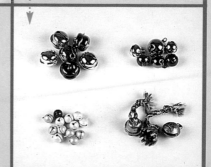

CONTENTS

毛線球基本做法

捲毛器是個很方便的工具，目前只有從日本進口，因此價位並不便宜，不過一組裡頭，大大小小共有4種口徑，可以滿足多種要求，另外在材料店裡，也有販賣毛線球，價格也不會太貴，省去製作的困擾！

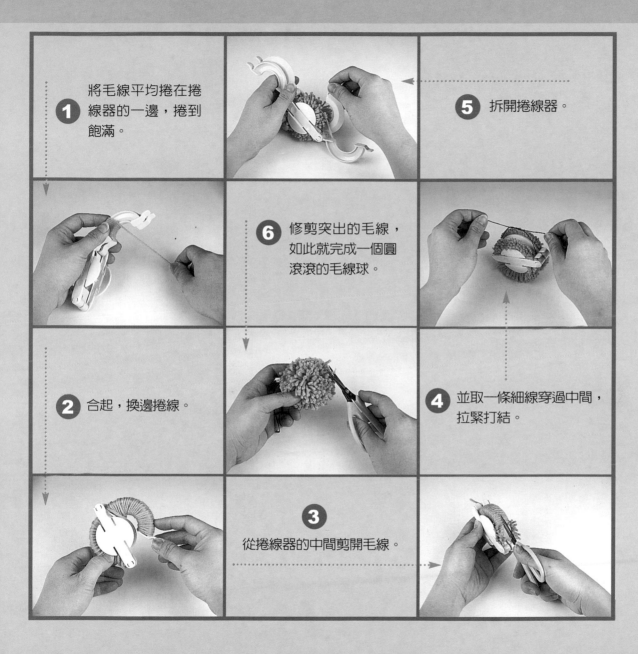

1. 將毛線平均捲在捲線器的一邊，捲到飽滿。

2. 合起，換邊捲線。

3. 從捲線器的中間剪開毛線。

4. 並取一條細線穿過中間，拉緊打結。

5. 拆開捲線器。

6. 修剪突出的毛線，如此就完成一個圓滾滾的毛線球。

國家圖書館出版品預行編目資料

貓咪玩具魔法DIY：
讓牠咪快樂起舞的55種方法
李麗文著
-- --初版-- --
臺北市：大都會文化，2003〔民92〕
面；公分-- -- (寵物當家系列；3)

ISBN 986-7651-03-0（平裝）
1.勞作 2.玩具製作
999　　　　　　　　92011122

貓咪玩具魔法DIY
讓牠快樂起舞的55種方法

作　者：李麗文
攝　影：王正毅

發行人：林敬彬
總編輯：蕭順涵
編　輯：蔡佳淇、林嘉君
封面設計：陳文玲
美術設計：陳文玲
出版：大都會文化 行政院新聞局北市業字第89號
發行：大都會文化事業有限公司
　　　110 台北市基隆路一段432號4樓之9
讀者服務專線：（02）2723-5216
讀者服務傳真：（02）2723-5220
電子郵件信箱：metro＠ms21.hinet.net
郵政劃撥：14050529　大都會文化事業有限公司
出版日期：2003年8月初版第1刷
定價：220元
ISBN ：986-7651-03-0
書號：Pets-003

Metropolitan Culture Enterprise CO., LTD
4F-9,DOUBLE HERO BLDG.,
432,KEELUNG RD.,SEC. 1,
TAIPEI 110, TAIWAN
Tel:+886-2-2723-5216　　Fax:+886-2-2723-5220
E-mail:metro＠ms21.hinet.net

Printed in Taiwan

北 區 郵 政 管 理 局
登記證北台字第9125號
免　貼　郵　票

大都會文化事業有限公司
讀者服務部收

110 台北市基隆路一段432號4樓之9

寄回這張服務卡(免貼郵票)
您可以：
◎不定期收到最新出版訊息
◎參加各項回讀優惠活動

大都會文化 讀者服務卡

書號：pets-003　書名：貓咪玩具魔法DIY－讓牠快樂起舞的55種方法

謝謝您選擇了這本書！期待您的支持與建議，讓我們能有更多聯繫與互動的機會。日後您將可不定期收到本公司的新書資訊及特惠活動訊息。

A. 您在何時購得本書：_____年_____月_____日

B. 您在何處購得本書：_____書店，位於_____(市、縣)

C. 您購買本書的動機：（可複選）1.□對主題或內容感興趣 2.□工作需要 3.□生活需要 4.□自我進修 5.□內容為流行熱門話題
　　6.□其他_____

D. 您最喜歡本書的：（可複選）1.□內容題材 2.□字體大小 3.□翻譯文筆 4.□封面 5.□編排方式 6.□其他_____

E. 您認為本書的封面：1.□非常出色 2.□普通 3.□毫不起眼 4.□其他_____

F. 您認為本書的編排：1.□非常出色 2.□普通 3.□毫不起眼 4.□其他_____

G. 您希望我們出版哪類書籍：（可複選）1.□旅遊 2.□流行文化 3.□生活休閒 4.□美容保養 5.□散文小品 6.□科學新知
　　7.□藝術音樂 8.□致富理財 9.□工商企管 10.□科幻推理 11.□史哲類 12.□勵志傳記 13.□電影小說
　　14.□語言學習（____語）15.□幽默諧趣 16.□其他_____

H.您對本書(系)的建議：_____

I.您對本出版社的建議：_____

讀 者 小 檔 案

姓名：_____　性別：□男 □女　生日：_____年_____月_____日

年齡：□20歲以下 □21～30歲 □31～40歲 □41～50歲 □51歲以上

職業：1.□學生 2.□軍公教 3.□大眾傳播 4.□服務業 5.□金融業 6.□製造業 7.□資訊業 8.□自由業 9.□家管 10.□退休
　　　11.□其他_____　_____

學歷：□國小或以下 □國中 □高中／高職 □大學／大專 □研究所以上

通訊地址：_____

電話：（H）_____（O）_____傳真：_____

行動電話：_____　**E-Mail**：_____

大都會文化事業圖書目錄

直接向本公司訂購任一書籍，一律八折優待（特價品不再打折）

度小月系列

路邊攤賺大錢【搶錢篇】	定價280元
路邊攤賺大錢2【奇蹟篇】	定價280元
路邊攤賺大錢3【致富篇】	定價280元
路邊攤賺大錢4【飾品配件篇】	定價280元
路邊攤賺大錢5【清涼美食篇】	定價280元
路邊攤賺大錢6【異國美食篇】	定價280元
路邊攤賺大錢7【元氣早餐篇】	定價280元
路邊攤賺大錢8【養生進補篇】	定價280元
路邊攤賺大錢9【加盟篇】	定價280元

流行瘋系列

跟著偶像FUN韓假	定價260元
女人百分百－男人心中的最愛	定價180元
哈利波特魔法學院	定價160元
韓式愛美大作戰	定價240元
下一個偶像就是你	定價180元
芙蓉美人泡澡術	定價220元

DIY系列

路邊攤美食DIY	定價220元
嚴選台灣小吃DIY	定價220元
路邊攤超人氣小吃DIY	定價220元

人物誌系列

皇室的傲慢與偏見	定價360元
現代灰姑娘	定價199元
黛安娜傳	定價360元
最後的一場約會	定價360元
船上的365天	定價360元
優雅與狂野－威廉王子	定價260元
走出城堡的王子	定價160元
殞逝的英格蘭玫瑰	定價260元
漫談金庸－刀光‧劍影‧俠客夢	定價260元
貝克漢與維多利亞	定價280元
瑪丹娜－流行天后的真實畫像	定價280元
紅塵歲月－三毛的生命戀歌	定價250元

City Mall系列

別懷疑，我就是馬克大夫	定價200元
就是要賴在演藝圈	定價180元
愛情詭話	定價170元
唉呀！真尷尬	定價200元

精緻生活系列

另類費洛蒙	定價180元
女人窺心事	定價120元
花落	定價180元

發現大師系列

印象花園－梵谷	定價160元
印象花園－莫內	定價160元
印象花園－高更	定價160元
印象花園－竇加	定價160元

印象花園－雷諾瓦	定價160元
印象花園－大衛	定價160元
印象花園－畢卡索	定價160元
印象花園－達文西	定價160元
印象花園－米開朗基羅	定價160元
印象花園－拉斐爾	定價160元
印象花園－林布蘭特	定價160元
印象花園－米勒	定價160元
印象花園套書（12本）	定價1920元
	（特價1499元）

Holiday系列

| 絮語說相思 情有獨鐘 | 定價200元 |

工商管理系列

二十一世紀新工作浪潮	定價200元
美術工作者設計生涯轉轉彎	定價200元
攝影工作者快門生涯轉轉彎	定價200元
企劃工作者動腦生涯轉轉彎	定價220元
電腦工作者滑鼠生涯轉轉彎	定價200元
打開視窗說亮話	定價200元
七大狂銷策略	定價220元
挑戰極限	定價320元
30分鐘教你提昇溝通技巧	定價110元
30分鐘教你自我腦內革命	定價110元
30分鐘教你樹立優質形象	定價110元
30分鐘教你錢多事少離家近	定價110元
30分鐘教你創造自我價值	定價110元

30分鐘教你Smart解決難題	定價110元
30分鐘教你如何激勵部屬	定價110元
30分鐘教你掌握優勢談判	定價110元
30分鐘教你如何快速致富	定價110元
30分鐘系列行動管理百科（全套九本）	
	定價990元
（特價799元，加贈精裝行動管理手札一本）	
化危機為轉機	定價200元

親子教養系列

兒童完全自救寶盒	定價3,490元
（五書+五卡+四卷錄影帶 特價2,490元）	
兒童完全自救手冊－	
爸爸媽媽不在家時	定價199元
兒童完全自救手冊－	
上學和放學途中	定價199元
兒童完全自救手冊－	
獨自出門	定價199元
兒童完全自救手冊－	
急救方法	定價199元
兒童完全自救手冊－	
急救方法與危機處理備忘錄	定價199元

語言工具系列

| NEC新觀念美語教室 | 定價12,450元 |
| （共8本書48卷卡帶 特價9,960元） | |

寵物當家系列

Smart養狗寶典	定價380元
Smart養貓寶典	定價380元
貓咪玩具魔法DIY	
－讓牠快樂起舞的55種方法	
定價220元	

信用卡專用訂購單

我要購買以下書籍：

書 名	單價	數量	合 計

總共：_____本書_____元
（訂購金額未滿500元以上，請加掛號費50元）

信用卡號：_____

信用卡有效期限：西元_____年_____月

信用卡持有人簽名：_____
（簽名請與信用卡上同）

信用卡別：□VISA □Master □JCB □聯合信用卡

姓名：_____性別：_____

出生年月日：___年___月___日 職業：_____

電話：（H）_____ （O）_____

傳真：_____

寄書地址：□□□

e-mail：_____

大都會文化事業有限公司
台北市信義區基隆路一段 432號 4樓之 9
電話：（02）27235216（代表號）
傳真：（02）27235220（24小時開放多加利用）

e-mail：metro@ms21.hinet.net
劃撥帳號：14050529
戶名：大都會文化事業有限公司

貓咪玩具魔法DIY
讓牠快樂起舞的55種方法

貓咪玩具魔法DIY　貓咪玩具魔法DIY　貓咪玩具魔法DIY　貓咪玩具魔法DIY　貓咪玩具魔法DIY